이동훈

이동훈

李東勳

산과 들 그리고 바다의 화가

열화당

우보牛步의 화가 이동훈

김경연 미술사가

기도와도 같은 창작의 길

"순수한 미의 추구란 정신적인 면에 속하는 것으로 화가만이 느낄 수 있는 숭고한 가치의식이
라 할 것이다. 다시 말하면 자연의 심오한 영적靈的인 면에 접촉하는 것이다."
― 이동훈, 「그림 속에 살고 그림 속에서 해결을」 『대전일보』, 1961. 7. 20.

"수도修道를 더욱 수행하자. 다른 이들에게 진리의 삶을 전하자."
"일생의 목표는 회화의 작품 수준을 높이고 빛나는 작품을 끊임없이 발표하자."
"나의 작업이 교육자로서의 무게 있고 인격으로 덕화德化시킬 수 있는 지도를 하여 제자로 하
여금 한 사람이라도 더 옳게 인도하자."
"시간은 부재래不再來라. 일 분 간이라도 아껴 가며 작품에 연마하자."
"인간성의 애욕을 점차 버리며 인간고人間苦에서 벗어나도록 노력하자."
― 1966년 1월 이동훈의 일기.

이동훈이 1966년 새해를 맞이하며 일기에 적어 내려간 이 글귀는 화가로서, 교육자로서, 무엇

보다도 신앙인으로서 그의 면모를 잘 보여준다. 밝고 화사하면서도 어딘지 모르게 경건한 이동훈 작품의 특징은 다름 아닌 작가 자신의 내면(성실함, 책임감, 초월적인 존재에 대한 신앙심)에서 자라난 것이었다. 해방 이후 반복적으로 한국미술계를 뒤흔들어 놓았던 서양현대미술의 갖가지 흐름들, 기하추상, 앵포르멜, 옵아트, 행위미술 등등, 전위를 선언하는 다양한 경향들 가운데에서 이동훈의 작품은 늘 한결같았다. 마치 그의 작품에 언제나 등장하는 산처럼, 소처럼, 살구나무와 강물처럼. 꿈쩍하지 않고 다만 소박하고 따뜻하며 강했다. 이는 곧 이동훈 자신이기도 했다. 그는 수도자의 엄격함과 어린 아이의 단순함을 함께 지니고 있었다. 자신을 둘러싼 풍경들, 소소한 사물들에 대한 애정을 그림에 대한 갈망 속에 녹여낼 수 있는 성품의 소유자였다. 누구보다도 작품과 삶이 일치했던 이동훈이었던 까닭에 그의 작품을 이해하기 위해서는 곧 그의 생의 자취를 좇아가야 할 것이다.

어린 시절

이동훈은 1903년 12월 15일(음력 10월 25일) 평안북도 태천군泰川郡 원면院面에서 아버지 이봉구李鳳九와 어머니 백봉엽白鳳燁 사이의 4남 1녀 중 장남으로 태어났다. 조선시대부터 줄곧 단양 이씨들이 모여 살던 태천군 원면에서 이동훈의 할아버지 이진엽李震曄은 널리 알려진 대농大農이었다. 뿐만 아니라 그 지역의 정신적 지주이기도 했다.

고향 태천군 원면은 평안북도에서도 지세가 험하고 교통이 불편한 지역, 인간 세상과는 멀리 떨어진 곳이라는 뜻을 가진 '방외方外의 땅'이었다. 더욱이 청일전쟁, 러일전쟁의 참혹함을 곧바로 겪으면서부터 종말론적 분위기가 퍼져나갔다. 종말에 대한 확신은 곧 다가올 새로운 세상에 대한 갈망으로 이어졌다. 기독교와 동학 등 새로운 종교들이 평안도에 세를 확장하는 가운데 이동훈의 할아버지 이진엽은 일찍부터 동학에 입교하였다. 그리고 평안북도 천도교단의 중심인물로서 적극적으로 서구의 문명개화를 수용하고 계몽운동을 펼쳐나갔다. 집안에서도 '가정의 화목家和', '부부의 화합夫和婦順', '효도'를 강조했던 천도교의 정신에 맞추어 경건함과 엄숙함을 강조하였다.

이동훈의 어린 시절은 아침에 일어나 기도로 하루를 맞이하고 밤에는 온 가족들이 모여 함

께 기도하며 그날 있었던 일들을 반성하는 나날이었다. 기도 때마다 청수淸水라 해서 맑은 물을 떠놓고 순교자들을 기억하였고 아침저녁으로 밥을 지으면서 한 사람에 한 숟가락씩 쌀을 모아 교당에 바치며 공동체의 안녕을 기원하였다. 이렇듯 매일매일을 삼가고 공경하며 보내는 생활은 어린 이동훈의 마음 속 깊이 스며들었다. 잠자리에 들기 전 어두운 방안에서 온 가족이 모여 천도교의 주문을 나지막이 읊조리며 기도하는 광경은 그를 무언가 알 수 없는 세계로 이끌어 나갔다. 종교적인 정결함이 어렴풋하게나마 그의 영혼에 새겨졌고 도덕적인 올바름에 대한 추구가 마음속에 깃들기 시작했다. 이동훈은 어린 시절에 몸에 밴 종교적 수행자와 같은 마음가짐과 생활태도를 평생 동안 거르지 않고 지켜 나갔다.

이진엽은 어린 손자를 서당 대신 보통학교에 보내 새로운 서양문물을 배우도록 했다. 감수성이 풍부한 소년은 성실한 태도로 모든 과목에서 인정받는 모범생이었지만 특히 도화시간을 즐거워했다. 도화 교과서에 실려 있는 화가의 모습, 챙이 넓은 모자를 쓰고 이젤을 비스듬히 세운 뒤 캔버스에 유화물감을 이용하여 풍경을 그리는 인물은 그에게 흥분을 일으키곤 했다. '나도 저렇게 그림을 그리고 싶다!' 베레모를 눌러쓰고 어깨에는 이젤을 메고 넓은 세상을 돌아다니다가 금강산처럼 경치 좋은 곳에 앉아 멋들어진 풍경화를 그리는 자신을 상상하노라면 자신도 모르게 얼굴에 함박 미소가 피어났다. 집에 돌아오면 마당의 닭, 개, 논밭의 누렁 소, 지붕 위의 호박 등 주변의 모든 것들을 닥치는 대로 그리곤 했다.

화가가 되고 싶다는 소년 이동훈의 소망은, 그러나 할아버지 이진엽의 강한 반대에 부딪혔다. 일본 와세다대학을 졸업한 이진엽의 장남이자 이동훈의 아버지인 이봉구가 귀국 이후에도 고향 태천을 떠나 다른 지방으로만 돌아다니는 것이 중요한 원인이었다. 장손만은 자신의 곁에서 집안의 대를 이으며 재산을 관리하기를 바란 할아버지는 그에게 공립농업학교 진학을 바랐다. 유순하고 순종적이었던 이동훈은 할아버지의 바람대로 열여덟에 결혼했고 첫 아들이 태어난 후에야 근처 도시로 나가 의주공립농업학교와 신의주 평북공립사범학교에서 고등교육을 받을 수 있었다.

화가로서의 수련과 입문, 그리고 해방 이전의 활동

의주를 거쳐 신의주에서 평북공립사범학교를 졸업한 이동훈은 용암포보통학교의 훈도가 되었다. 청교도를 연상시키는 금욕적인 종교 분위기에서 자라난 탓에 절제된 생활습관이 몸에 밴 그는 학생들에게 매우 엄했고 단정한 몸가짐과 규칙에 철저했다. 그러나 동시에 낭만적인 성향에 서글서글한 눈매와 환한 미소가 인상적인 멋쟁이 청년이기도 했다.

신의주 재학시절, 대륙과의 교통 요충지로 떠오르던 국제도시 신의주의 모던보이 생활을 마음껏 즐겼던 이동훈은 곧바로 용암포 문화계의 중심인물로 떠올랐다. 기차로 손쉽게 갈 수 있는 신의주의 이국적인 번화가를 유행하는 올백 머리에 조끼를 입고 나비 넥타이를 매거나 중절모를 쓴 채 걷곤 했다. 당시 대도시의 신식교육을 받은 젊은 청년들 사이에서는 딜레탕트 내지 예술 전반에 대한 호사취향을 갖추는 것이 큰 유행이었다. 이동훈 역시 플루트, 아코디언을 비롯한 서양악기 연주법을 혼자 터득했다. 또 서양식 온실에서 막 일본을 통해 수입되기 시작한 카네이션, 선인장, 베고니아 등 수입식물들을 즐겨 키우기도 했다. 무엇보다도 이 무렵 이동훈은 카메라에 마음을 빼앗겼다. 독학으로 카메라 조작법과 현상, 인화법을 익히고 압록강과 주변 옛 사적들을 사진 찍는 시간들은 그에게 화가의 길을 다시 꿈꾸게 했다.

용암포에서 이동훈은 음악동호회를 결성하고 서양음악을 보급시키기 위해 노력하는가 하면, 『동아일보』의 용암포 주재 사진기자로 활동하기도 했다. 그리고 무엇보다도 본격적인 그림공부를 시작했다. 물론 전문적인 미술교육이 아닌, 혼자만의 외로운 수련이었다. 풍경사진을 촬영하며 익힌 구도설정과 몇 권 안 되는 수입 화집에서 눈여겨 본 기법들을 시도해 보는 과정이었다. 훗날 자신의 별명이 된 '우보牛步'처럼, 묵묵히 그려나가며 아마추어의 수준을 벗어나고자 노력하는 시간들이었다. 그리고 마침내 1928년 스물여섯이 되던 해 「조선미술전람회」에서 처음으로 입선한다. 신의주에서 조선인이 서양화부에서 입선한 첫 사례였다.

다음해에는 경성에서 열린 녹향회(綠鄕會, 도쿄미술학교를 졸업한 조선인 학생들의 단체) 공모전에서도 입선하였고, 1931년, 1932년 「조선미술전람회」에서도 연거푸 입선했다. 이동훈은 단숨에 신의주를 대표하는 조선인 서양화가로 주목받기 시작했다. 그리고 1934년에는 신의주 지역 유지들의 도움으로 일본 미술 유학의 기회가 주어지기에 이르렀다. 신의주에서 동료화

가 김응표金應杓, 서예가 김영훈金永勳과 함께 개최한 첫 전람회가 화제를 불러일으키며 가져온 결과였다.

이동훈은 지체하지 않고 도쿄로 떠났다. 목표는 미술대학 진학이었다. 일단 미대입시를 준비하기 위해서 당시 남관南寬이 회원으로 있던 동광회東光會의 양화강습회와 구마오카 회화도장熊岡繪畵道場에서 인물소묘와 유화 기법을 기초부터 다시 시작했다. 그리고 당시 도쿄에서 미술학교를 다니던 김인승, 심형구, 박영선, 윤중식 등과 어울려 우에노와 긴자의 미술관, 화랑가를 돌아다녔다. 그러나 뜻밖의 병으로 그의 유학 시절은 급작스럽게 중단되고 말았다. 낙망하며 신의주로 돌아오던 이동훈은 차선책으로 경성으로 가길 결심한다. 다시 한 번 화가로서의 성장과 본격적인 활동을 도모하기 위해서였다.

경성에서 이동훈은 특유의 부지런함과 우직함으로 중앙 화단에 자신을 각인시켜 나갔다. 해마다 「서화협회전」 「조선미술전람회」에 꾸준히 출품하여 입선자 명단에 이름을 올렸음은 물론이고 박영선, 김인승을 비롯한 도쿄 시절의 친우들과 조선 제일의 화가라고 항상 감탄해 마지않던 이인성, 이마동 등과도 곧잘 함께 스케치를 다녔다.

이동훈은 1930년대 후반 조선미술계의 새로운 경향들, 곧 이중섭, 이쾌대, 문학수 등이 선보이던 표현주의나 초현실주의와 같은 모더니즘에 대해서 그다지 좋은 평가를 내리지 않았다. 그는 이들의 작품이 지나친 기교나 조숙함을 우선시하여, 화가에게 가장 중요한 품성인 치열함, 성실함이 부족하다고 느꼈다. 이동훈은 1941년 말 손응성, 백영제, 조병덕, 박득순 등 자연주의 풍경화가들과 함께 「유화 5인전」을 열었다. 이는 이동훈이 온화하면서도 건실한 아카데미즘을 지향하며 이를 내면화하기 위해 노력했음을 알려준다.

다른 한편 이동훈은 1940년대 조선 화가들 사이에서 유행하던 독특한 신일본주의新日本主義와도 거리를 두는 독자적인 행보를 보인다. 물론 이러한 독자성은 독학으로 자신의 세계를 이룬 데 따른 결과이기도 했다. 그러나 무엇보다도 시류에 무관심하며 조그마한 허세도 용납하지 않고 스스로 소박하고 진실하고자 가다듬던 성품이 가장 큰 이유였다고 할 수 있다.

대전 화단의 주춧돌

이동훈은 해방 직전 연합군의 경성 공습을 피해 대전으로 이주했고 대전공업학교의 교유教諭로 재직하기 시작했다. 곧이어 갑작스레 해방이 찾아왔지만 그는 서울로 돌아가지 않았다. 당시만 해도 문화적 변두리에 불과한 대전에 서양화의 뿌리를 내리는 일을 위해 노력하기로 마음을 굳혔기 때문이었다.

해방이 되자마자 서울의 조선미술건설본부를 비롯하여 경주예술가협회, 대구의 경북미술대慶北美術隊, 목포미술동맹 등 지역의 미술가들이 중심이 된 풀뿌리 미술가단체들이 속속 결성되었다. 이동훈은 즉시 대전에서도 미술가들의 단체를 만들어 기념전람회를 개최하고 미술가들의 연대와 활동의 저변을 넓혀 나가고자 했다. 같이 활동할 화가들을 한 명 한 명 찾아나서는 고생 끝에 1945년 10월 10일 대흥동의 한 사무실에서 미술협회를 결성했다. 그리고 곧바로「해방기념미술전람회」(1945. 11. 24-29)를 개최했다. 단체 활동과 함께 자신의 작품제작에도 매진하여 1946년 10월에 대전 본정통에서 개인전도 개최했다. 그의 개인전은 말 그대로 대전에서 처음으로 '유화 기름 냄새를 풍기는 일대 사건'이었다.

삼 년 후인 1949년 이동훈이 제1회「대한민국미술전람회」(이하「국전」)에서 대전 근방의 목장풍경을 그린〈목장의 아침〉이 특선을 차지했을 때 화가 개인에게도 기쁨이었지만 대전의 서양화단에도 커다란 낭보였다. 이동훈은 첫「국전」에서의 활약 이후에도 계속해서 문교부장관상 수상, 추천작가, 초대작가, 심사위원 등을 역임하며「국전」의 주류작가로 참여했다. 해마다「국전」관련 기사가 나오기 시작하면 대전의 언론들은 일제히 이동훈을 주목하곤 했다. 운영 초기부터 정실 시비가 끊이지 않았던「국전」에서 독학으로 공부한, 더욱이 지방 작가가 수상을 하기는 무척 어려웠다. 그만큼 이동훈은 오로지 자신의 실력과 노력에 의존하여 작가로서의 전망을 개척한 산증인이었다. 또 중앙 화단과 대전미술계를 연결해 주는 다리이기도 했다. 대전과 충청남도에서 미술가를 지향하는 이들에게 이동훈은 정신적 버팀목으로서 독보적인 존재가 되어 갔다.

충남미술계를 정립하려는 이동훈의 노력은 1950년 육이오전쟁으로 난관에 부딪혔다. 부산으로 잠시 피난갔던 이동훈은 일찌감치 대전으로 돌아와 휴전협정이 아직 이루어지기도 전인

1953년 1월 충남미술협회를 재건했다. 그리고 협회의 초대회장으로서 1953년의 「삼일기념미협전」을 시작으로 「충남미협전」 등을 쉼 없이 개최하며 지역 작가들이 작품활동을 할 수 있는 장을 마련해 주고자 고심했다.

　대전 미술계를 성장시키기 위한 이동훈의 노력은 무엇보다도 작가들의 양성에서 두드러진다. 그는 재능있는 젊은이들이 자신들의 터전에서 작가로 성장할 수 있어야 한다고 굳게 믿었다. 1947년 이후 그가 미술교사로 재직하던 대전사범학교와 충남고등학교(대전사범학교는 1962년 충남고등학교로 학제가 개편되었다)의 미술부는 그의 이러한 신념이 실현되는 장場이었다. 미술부의 제자들은 아직 학생신분이었음에도 불구하고 「충남미협전」과 같은 중요한 도내 전시에서 발군의 성적을 거두곤 했다. 학교 측에서도 그의 열성에 호응하여 당시 웬만한 미술대학 못지않은 시설의 미술실을 마련해 주었다.

　이동훈의 제자들이 중심이 된 대전 시내 고교생 연합미술서클 '미상록美湘綠'의 전시는 대전의 유일한 문화의 요람이었던 대전문화원이 후원을 했다. 또 대전 지역 최초의 고등학교 그룹전으로 알려진 「루브르 미술동인전」(1958)에는 당시 충남미술협회장이었던 이동훈이 축하의 글을 남길 정도로 이동훈과 그의 제자들의 활동은 대전미술계의 중요한 성과였다. 미술대학에서 전문적으로 교육을 받은 서양화가들이 전무하던 시절, 대전사범학교와 충남고등학교 이동훈 제자들의 활동과 전람회는 그대로 대전 미술계의 활동으로 이어지고 힘이 되었다. 그리고 그의 제자들 상당수가 미술대학에 진학하여 대학이나 고등학교 미술교사, 작가로 활동했고 대전미술계의 가장 밑바탕을 다지는 존재들로 성장했다.

　미술을 전공하지 않은 학생들에게도 이동훈은 삶의 표지가 되는 스승이었다. 이동훈에게 미술은 인생을 더 아름답게 만들기 위해 필요한 것이었다. "우리는 미를 추구함으로 해서 우리의 생이 보다 알차고 건강하게 될 수 있어야 한다"고 역설하던 그는 학교에서 가장 무서운 호랑이 선생님이자 제자들에게 남다른 애정을 지녔던 대사大師의 '아버지'였다. 1969년 충남고등학교를 정년퇴임하고 이십사 년 만에 서울로 되돌아간 후에도 이동훈의 그림에 등장하는 화사한 과수원 풍경은 초봄을 맞이한 대전의 봄 풍경이었다. 대전의 자연은 이동훈에게 자신만의 작업세계를 쌓을 수 있는 자양분을 제공했고 대전의 사람들 역시 교육자와 화가로서 한결같았던 그의 헌신에 부응했다.

평온함이 묻어나는 서울 시절 작품들

1969년 서울로 올라온 이동훈은 수도여자사범대학에 출강하게 되었고, 학교와 막내딸이 사는 곳과 가까운 전농동에 새로운 터전을 마련했다. 두번째 서울 시절은 그가 오랫동안 꿈꾸어 왔던 환경이 주어진 시기였다. 가장으로서, 교직자로서 짊어졌던 책임에서 벗어나 작품 제작에만 그의 모든 시간을 쏟아 부을 수 있는 자유로운 시간들이었다. 또 서울 중앙의 화단에 직접 참여할 수 있는 점도 만족스러웠다. 이러한 여유로움과 행복감은 자연과의 밝고 신선한 대화를 통해 한꺼번에 분출되었고 그는 어느 때보다도 많은 스케치와 작품을 제작했다.

그에게 스케치 여행은 항상 새로운 창작의욕을 제공하는 계기였다. 여행지도 교직에 있을 때보다 훨씬 광범위하고 다양해졌다. 대전의 갑사, 동학사, 계룡산 등은 여전히 그가 사랑하는 장소였고 강화도, 북한강변의 능내, 혹은 설악산과 가야산 등을 다녀오기도 했다. 작품 제작을 향한 그의 정열은 마치 청년기로 되돌아간 듯했다. 그의 그림들은 전에 없이 산뜻한 색면들로 가득차기 시작했고 감각적으로 변화했다. 새로운 시도는 곧 결실을 맺어 그는 제25회「국전」에서 바닷가 마을을 그린 작품 〈어촌의 광장〉으로 초대작가상을 수상한다. 그리고 이듬해 유럽과 동남아 미술계를 시찰하는 기회를 얻었다. 어디를 가든지 그는 빠짐없이 스케치북을 손에서 놓는 법이 없었고 흥분된 마음으로 사진을 찍었다.

그의 생애 마지막 정착지였던 서울에서의 시간은 마치 미술에 대한 그의 오랜 헌신이 열매를 맺는 듯한 시기였다. 이동훈은 1974년 서울에서의 첫 개인전을 시작으로 해외 스케치여행을 다녀올 때를 제외하고 거의 매년 개인전을 개최할 정도로 왕성한 제작활동을 폈다. 또 1970년대 들어서 유례없는 발전기를 맞이한 화랑가에서 개관전이나 초대전을 개최할 때마다 빠뜨릴 수 없는 작가이기도 했다. 투박하면서도 정겨운 그의 풍경화는 한국적인, 혹은 전통적인 멋을 풍기며 조용히 사람들의 시선을 끌었던 것이다. 이렇듯 한국 서양화단의 원로작가로서 확고한 위치를 차지한 이동훈이었지만 여전히 그의 일기에는 "내 그림은 이제부터", "걸작을 그려야겠다"는 다짐이 적혀 있곤 했다.

이동훈은 1979년 평안북도 명예도지사로부터 '향토의 명예를 드높인 공적'으로 감사패를 받았다. 이것이 계기가 되었던 탓인지, 혹은 삼 년 전 먼저 세상을 떠난 부인에 대한 그리움 때

문인지, 그는 이 무렵 부쩍 고향 태천의 산들을 그리워하기 시작했다. 어느덧 귀향을 꿈꾸었던 것일까. 1984년 5월 25일 이동훈은 그해 1월 새벽 산책길에서 낙상한 후 시작된 투병생활을 끝내 떨치지 못하고 영면하였다.

그의 제자들은 그의 웃는 모습이 '황소의 웃음'을 닮았다고 느꼈다. '소를 닮은 화가' 혹은 소를 즐겨 그리는 화가. 또한 그는 독자적인 작품세계를 구축해낼 수 있었던 작가들이 흔히 그러하듯 '천착'하는 작가였다. 이동훈이 작품을 준비하는 과정에 기울이는 정성은 정진하는 수도자의 모습과 겹쳐진다. 매일 정해진 종교의식을 빠짐없이 행하듯, 그림도 그렇게 그렸고 수도자가 내면적인 성찰과 자각을 게을리하지 않듯이 성실하고 경건한 태도로 작품을 대했다. 몇 번이고 되풀이해서 고쳐 나가며 완성한 작품들은 즉흥적인 감정이나 가벼운 인상보다는 단단하고 튼튼한 구조를 갖추기 마련이었다.

작품에 끊임없는 열정을 쏟는데도 불구하고 완벽한 그림을 원하는 그의 내면의 목소리는 언제나 자신의 작품에 대해 매서운 비판의 날을 세웠다. 그가 남긴 일기들을 보면 하루도 붓을 놓은 적이 없는데 그림을 그리는 일은 왜 이리 갈수록 어려워만지는 것인지, 자신에 대한 부끄러움과 걸작을 향한 끊임없는 갈망이 담겨 있었다. 이렇듯 혹독한 자기검열은 태천과 신의주, 도쿄, 경성, 대전 그리고 서울을 거친 그의 전 생애 동안 한결같았다. 그의 작품이 말년까지도 지속적인 변모와 발전을 보일 수 있었던 것은 그림 그린다는 것에 대한 경건함을 잃지 않았던 이동훈의 삶의 자세에서 비롯되었다고 할 수 있다.

김경연金京姸은 1965년생으로, 연세대 사학과를 졸업하고 홍익대 대학원 미술사학과에서 석사학위를 받았으며, 명지대 대학원 미술사학과 박사과정을 수료했다. 현재 대전 이응노미술관에서 이응노와 한국현대미술에 대해 연구 중이다. 저서로 『이동훈 평전』 『한국추상미술의 큰 자취 화가 하인두』(공저)가 있다.

향토미와 자연애自然愛의 시각

이구열 미술평론가

한 인간의 예술적 작업이란 그의 남다른 미의 감각과 표현 기량의 창조적 실현을 말하는 것이며, 더 좁혀 말하면, 예술 작품은 그 작가의 궁극적 자기실현을 뜻하는 것이다. 그러나 작가, 곧 예술가는 본성적으로나 의식적으로, 혹은 재능의 특성에 따라 여러 형태가 있다. 기교적 장인 예술, 전통적 충실성에 바탕을 둔 자기 세계의 구축, 탁월한 개성 발휘나 새로운 탐구적 창조 행위 등으로 자기실현을 보이는 각양각태의 내면이다.

여기서 한 예술가의 평가 및 역사적, 사회적 위치 설정은 먼저 그가 실현한 세계 자체에 대한 내면 성찰과 이해를 통한 접근에서 이루어져야 한다는 것은 말할 나위도 없다. 작품 형식이나 방법상의 문제는 어디까지나 그 다음의 분석 대상이다. 그럼으로써 우리는 모든 예술가에게 올바른 인식과 존경을 보낼 수 있는 것이며, 예술의 다양성이 빚어 주는 고귀함에 인식을 넓힐 수가 있는 것이다. 그럼에도 불구하고, 대개의 경우는 제한된 특정 작가의 관념적 존중에 치우치는 나머지 시야 범위가 좁혀져 좀더 진지하게 살펴져야 마땅한 작가에 대해서조차 의외로 무관심한 과소평가의 예가 적지 않다.

이 글은 이동훈 일주기를 맞아 발행된 『이동훈 화백 유작집』(대전일보사 편, 민족문화문고간행회, 1985)에 실렸던 것으로, 지금의 표기법에 맞게 수정하고 오류를 바로잡아 재수록했다.

그 결과, 능히 평가 대상이면서도 외로운 예술가가 있기 마련이고, 그러한 작가는 대개 세속적 처신이나 사교 활동에서도 능숙치 못해 인간적 진실성과 자신의 한계에서 자족하는 작품 생활로 오히려 그의 이해자를 한층 가까이하게 한다. 우리는 팔십일 세를 일기로 작고한 이동훈李東勳(1903-1984) 선생의 화필 생애를 그러한 시각에서 재인식할 수 있으리라. 근현대 한국 미술사에서의 그의 위치도 넓은 관점에서 재조명될 만하다.

독학의 「선전鮮展」 진출

역사의 장에 접어든 이동훈의 평가와 이해는 어떻게 새로이 이루어져야 하는가. 그가 생애를 통해 특별한 기복 없이 전개시킨 화면畵面 과정과 그에게서 보이는 내면적 성과는 어디서부터 살펴야 하는가. 일반적 견지에서 거기에 전제되는 것은 그의 화가 생애의 시초와 환경이다. 그것은 모든 예술가에게 중요한 배경 인식이자, 그의 예술 형성의 한 직접적 작용 요소이기 때문이다.

이동훈의 화단畵壇 진출 초기 내막은 1930년 전후 「조선미술전람회」(이하 「선전」) 출품작들(유화)에서 엿볼 수 있다. 그의 「선전」 첫 입선은 이십오 세 때인 1928년의 제7회전에서였다. 당시 도록의 흑백 도판으로 확인되는 입선작 〈풍경〉은 매우 능숙한 붓놀림으로 논밭 멀리의 마을과 야산을 그린 사생화이다. 평북 태천 태생으로 1922년에 의주농업학교를 졸업하고, 다음 해에는 평북공립사범학교 강습과를 수료해 신의주보통학교에서 교사 생활을 하면서 독학으로 한사코 화가의 꿈을 키우던 이동훈의 집념은 「선전」 참가를 통해 풀려 가게 되었다. 1931년의 두번째 입선작 〈봄이 가까워 오다〉는 신의주의 주택지 일각을 그린 듯한 풍경으로 사실적 수법의 충실성과 구도의 묘미가 엿보인다.

신의주에서의 「선전」 출품은 1934년까지였다. 1932년과 1934년의 입선작 〈압록강 기슭〉과 〈강변 풍경〉은 모두 압록강을 배경 삼은 선착장의 어선과 건물들을 그린 것으로, 이동훈의 작품 역량과 기법상의 숙달을 확실하게 주목하게 했다. 그는 1935년과 1936년의 제14, 15회(마지막) 「서화협회전」에도 출품해 민족사회 미술 단체의 신진 참가자가 되었다.

특출한 재기나 개성의 화면은 아니었으나 성실한 사실주의와 회화적 표현성을 그 나름으

로 조화시키고 밀착시키며 착실히 화가의 기반을 다지게 된 이동훈의 지속적 「선전」 참가가 1936년부터는 출품지가 서울로 된 것은 신의주의 보통학교 교사직을 떠나고 있었음을 말해 준다. 화가의 길에 전념하기 위해 그는 서울로 올라와 정착했던 것이고, 정상적 미술학교 수학 과정을 갖지 못한 입장에서 단기적 전문 수업을 위해 일본에 건너가 도쿄의 한 화숙畵塾에서 한때 연구한 것도 그 무렵이었던 것 같다.

해방 전후, 대전 정착 및 향토경鄕土景 집착

삼십대에 접어든 청년 화가로서 이동훈의 꾸준한 자기 성취는 1936년부터 서울에 정착해 출품을 계속한 「선전」 도록에서 역시 간접적으로 파악된다. 이 시기의 작품은 〈서대문 밖 풍경〉 (1936), 〈창밖 전망〉(1939), 〈신록新綠의 언덕〉(1940) 등 서울의 도시 풍경과 북한산 원경을 사생한 것이면서 구도, 필치 및 색채 등에서 표현적인 기법과 회화성을 구현하는 노력과 정직성을 나타내고 있었다. 그 수법은 풍경미와 자연미의 정감을 회화적 시각으로 강조하는 것이었다. 1937년의 제16회 「선전」 입선작 〈좌상坐像〉은 작가의 부인이 모델이었는지, 한복의 젊은 여인이 의자에 앉은 포즈를 그린 것으로, 우리가 처음 접하는 이동훈의 초기 인물상 작례作例이다. 이 여인상에서도 얼굴 표정과 치마저고리의 단정한 모습이 정확한 묘사력과 유연한 기법으로 성실하게 그려져 있다.

이동훈의 「선전」 참가는 이상의 기록이 전부이다. 아마도 의식적이었던 듯, 일제 막바지 시기의 「선전」(1944년까지 지속)에는 출품하지 않는다. 민족사회의 많은 의식있는 화가들이 일제 식민지정책의 「선전」을 외면하려고 했던 의지에 이동훈도 1941년 무렵의 시점에서 동조했던 것인지도 모른다.

1945년의 민족 해방 직후 이동훈은 대전공업학교 미술교사로 부임해 자신의 작품 제작과 교직 생활을 병행했다. 경제적으로 극히 어려운 시기였으나 서북 출신 같지 않게 천성으로 성격이 유순하고, 자신의 위치에 우직하게 성실하려고 한 그는 어떤 형태로도 모험적인 전신轉身은 할 줄 몰랐다. 생활을 위한 교직에서뿐 아니라 자신의 예술 행위에서도 그러했다.

대전 안에서 1947년에 사범학교로 교직을 옮긴 뒤, 1969년에 정년퇴임할 때까지 한 번도 그

학교를 떠나지 않은(혹은 못한) 사실 자체가 이동훈의 인간 면모와 성격을 대변해 줄 만하다. 그는 어떠한 세속적 욕망도 보이지 않은 고집스런 인품의 소유자였다. 때문에 그에 대한 주위와 제자들의 존경은 갈수록 더했다. 교감, 교장직 기회도 마다하고 평교사로 일관한 사실, 그러면서 한결 자유롭게 대전 일원의 풍경과 전원경田園景을 그리는 데만 열중하려고 했던 화가로서의 일면 등은 특히 그에게서 미술 전공의 뜻을 키운 제자들에게 많은 감명을 주었다. 그는 체질적으로 평화로운 향토주의 예술을 추구했고, 자신의 마음을 그 향토적 시각의 아름다움 속에 정직히 반영시키려고 했다.

1950년대 「국전」에서 각광, 추천 및 초대작가로

농촌과 농가 풍경, 목장과 과수원의 봄, 소 떼가 있는 여름 들판, 강물 혹은 시냇물이 흐르는 전원경의 산과 들과 점경點景의 인물, 계곡과 계류, 그밖에 구름과 하늘의 변화, 그 계절미의 빛과 색감, 생명감…. 이 모든 것이 사십대에서 육십대에 걸쳐 이동훈이 대전 일원에서 끊임없이 주제 삼은 화면이었다. 정물과 인물화는 드물게 그려졌다. 그는 풍경화가로서 그의 발길을 멎게 하고 시점視點이 가닿은 향토적 애정의 자연 대상을 자신이 체감한 눈앞의 명확한 실재감과 시각적 확인의 화면으로 전개시키며 스스로 만족하려고 했다. 그러면서 기법에서 뚜렷한 윤곽선과 선명한 색채 표현을 그의 화법으로 양식화해 갔다.

우리가 작품으로 직접 확연하게 대할 수 있는 이동훈의 내면은 1950년대부터이다. 이 1950년대에는 비교적 정물화가 많이 그려지기도 했는데, 이는 당시의 여러 사정이 학교 미술실이나 집에서 손쉽게 정물을 대상 삼게 했음을 말해 주는 것일까. 꽃, 과일, 채소, 화분 등을 화면 가득히 설정하고 그 형상미와 다채로운 색조와 풍부한 공간 구성으로 전개시키는 그 일련의 정물화들은 생동감 넘치는 필치와 더불어 이동훈의 가장 좋은 정물화 시기를 실현하고 있다. 그리고 풍경에서도 자연의 무한한 변화와 서정 및 향토적 정경을 중후하면서도 표현 감정이 잘 반영된 붓놀림과 안정감있는 색채 조화가 밀착하는 특질을 보였다.

그것은 단순한 사실주의가 아니라 자신의 심성적 표현 욕구나 참다운 회화성에 역점을 두는 작업이었다. 때문에 그 화면들은 향토적 정감의 아름다움과 회화적 내면성이 결합하는 표

현 성과를 빚고 있었다. 그는 어떤 형식미보다는 자연에서의 표현 충동과 감성적 반응을 정직하게 구현하는 화면에 성실하려고 했다. 거기엔 소박한 낭만주의가 작용하기도 했다. 그러한 내면은 정부의 중요 미술 문화정책으로 1949년부터 전국적 최대 규모로 개최되기 시작한「대한민국미술전람회」(이하「국전」)의 아카데믹한 성격에 잘 부합되는 성향이었다.

그의 동년배가 심사를 맡은 제1회「국전」에 사십육 세의 중년 작가로 그가 불평 없이 평출품했던〈목장의 아침〉(1949)이 바로 특선에 오르며 평가를 받은 것은 작품 자체로 정당했다. 동족상잔의 육이오전쟁이라는 비극을 치른 뒤인 1953년에 가서 두번째 열린「국전」에 그는 전번과 같은 주제의〈목장〉을 출품해 역시 특선에다가 문교부장관상을 타는 각광을 입었다. 그때만 해도 문화적으로 불모지였던 대전에서 이렇다 할 자극 없이 홀로 제작에 열중하던 한 가난한 미술교사의 예술 의지가 결국「국전」을 통해 재인식되기에 이른 것이다.

이동훈의「국전」참가는 이후 빠짐없이 이어졌다. 1954년의 제3회전 때에〈소〉를 출품하고 나서 다음 해부터는 추천작가의 예우를 받게 되었다. 새 제도의 초대작가 밑에 설정된 1955년의 서양화부 추천작가가 이동훈 외에 이봉상李鳳商, 유영국劉永國, 손응성孫應星뿐이었다는 사실은 그 시기의「국전」권위를 말해 주는 한 단면이다.

그가「국전」추천작가로서 누구보다도 열의있게 해마다 출품한 1950년대의 작품은〈농가와 소〉(1955)〈하일夏日〉(1956)〈옥상일우屋上一隅〉(1956)〈푸른 동산〉(1957)〈김연화와 사보텐〉(1957)〈계곡〉(1958) 등이었고, 1959년에는 초대작가로 올라가〈선인장과 꽃〉〈성하盛夏의 계곡〉을 출품했다. 그렇듯 그의 작품은 몇몇 정물을 제외하고는 모두가 농촌, 목장의 평화로운 풍정과 계룡산 계곡 등 장쾌한 자연미의 감흥 표현으로 집중되고 있었다.

1960년대―농촌, 목장, 향토미 시각의 연속

1960년대에 접어들어서도 이동훈의 작풍에 특별한 변화는 없었다. 그의 작품 소재와 주제의 시점은 1950년대의 연속으로 전개되었다. 그 대신 연령 면에서도 육십대에 들게 된 노년기로, 그의 체질적, 정신적 예술 취향은 더욱 확실한 그의 작풍으로 심화돼 갔다. 기교적인 면이 결코 두드러지지 않으면서 선과 필치와 색채 표현 및 화면 분위기가 깊고 다감하며 서정이 넘치

는 내밀성, 그것이 이동훈 예술의 본질이었다. 한편「국전」 초대작가라는 위치는 그의 예술의 대외적 무게를 높여 주었다. 그의 눈과 마음과 화필은 여전히 농촌, 목장, 계곡, 어촌 앞에서 화의畵意를 발휘했다.

　오일륙군사정변 이후 종전의 초대와 추천이 통합된 추천작가로서 참가한 1960년대「국전」출품작 명제만 보아도 그 내막은 확연하다. 곧, 〈농촌 풍경〉(1961), 〈보릿고개〉(1962), 〈농촌 풍경〉(1963), 〈어촌 풍경〉(1964, 심사위원), 〈사보텐 꽃 핀 뜰〉(1965, 심사위원), 〈어촌 풍경〉(1966), 〈만추의 어촌〉(1967), 〈목장〉(1968) 등이다. 그리고 1969년부터「국전」운영 제도가 개정되어 서양화부가 시대적 추세를 수용하는 방식에서 구상, 비구상으로 분리되며 이동훈은 구상부 초대작가에 들게 되고, 그해 출품작은 또 하나의 〈목장 풍경〉이었다.

　그 사이, 이동훈은「국전」외에 사실주의 작가들의 단체인 목우회木友會에 참가하며 그 연례전年例展에도 빠짐없이 출품했다. 그러한 가운데 그는 1969년에 만 육십오 세로 충남고등학교 교직에서 정년퇴임하며 교육자 생애의 영예를 기록했다. 그리고 그는 마침내 자유로운 예술가로 남은 생애를 값지게 할 수가 있었다. 그 무렵 그의 마음과 정신은 새로운 의욕을 점화시키면서 화면은 한결 밝고 신선한 색채로 변조되는 변화를 나타내기 시작했다.

1970년대 이후—만년의 밝은 화면

1970년대 이후는 서울로 올라와 정착한 만년기였으나 앞에 언급한 밝고 신선하며 명랑한 색조의 풍경화가 작가의 심리적 젊은 지향과 화면의 생기에 새로이 집착하려고 한 요소를 엿보게 한다. 검은색이나 흑갈색 등의 어두운 색조를 일체 배제하는 대신 신선하고 투명한 청색, 녹색, 황색, 홍색, 그밖에 부드럽고 따뜻한 황회색조와 깨끗한 흰색이 선려鮮麗하게 발언하고 표정 짓는 마을과 산과 나무 및 냇물의 풍경 표현이 이동훈의 세계로 귀결되었다. 서울에서는 한강과 도심 원경과 멀리 북한산을 전망한 대작부터 북한산 골짝의 계절색과 변화미를 포착한 작품 등이 연작되었다. 1977년에 가서, 방글라데시에서 근무하던 자제의 초청으로 동남아 일원과 유럽 각지를 즐겁게 여행할 수 있었던 노화백 이동훈은 새로운 체험의 시각을 다채롭게 화폭에 담으면서 화가로서의 표현적 기쁨을 즐겼다. 그의 노후는 그처럼 행복했던 셈이

다. 서울의 아파트에 살면서도 그는 수시로 시골과 교외로 스케치를 떠나 현장에서의 감흥을 작품화하는 욕심 없는 노필老筆 생활로 주위에서 존경을 받았다. 한때 세종대학교 미술과에서 그에게 시간을 준 것은 실기 지도 외에 작가의 인품을 본받게 한 배려가 있었지 않았나 생각된다.

이 시기에도「국전」참가 작품은 주제 면에서 물론 변함이 없었다. 그의 마음과 화재畫材는 항상 시골과 농촌과 산중으로만 내달았고, 남해안 스케치 여행이며, 과거 수십 년 정이 든 계룡산의 추색秋色과 설경을 찾아 떠나기도 했다.

이동훈 화백은 1984년 5월 25일에 세상을 떠났다. 그리고 그가 남긴 예술 세계는 역사적 관점에서 재음미, 재인식의 대상이 되었다. 후인들의 이 작업은 서서히, 그리고 분명하게 이루어지게 될 것이다. 그러나 이 시점에서도 명백한 것은 그가 한없이 사랑했던 농촌의 정경과 시골의 순박한 풍정 및 자연미 표현으로 일관한 그의 철저한 예술 궤적이 우리의 근대, 현대 서양화사西洋畫史의 그 경향 계보에서 가장 뚜렷한 작가의 한 사람이라는 점이다.

이구열(李龜烈, 1932-2020)은 황해도 연백 출생으로, 우리나라 최초의 미술기자이자 미술평론가이다. 1959년부터 1973년까지 여러 신문사에서 미술기자로 일했고, 1975년 한국근대미술연구소를 열어 사십 년 동안 미술계와 문화재 발굴 현장을 꾸준히 기록했다. 주요 저서로『한국근대미술산고』『한국문화재비화』(개정판『한국문화재수난사』)『근대한국미술의 전개』『근대한국화의 흐름』『북한미술 50년』『우리 근대미술 뒷이야기』『나혜석』등이 있다.

작품

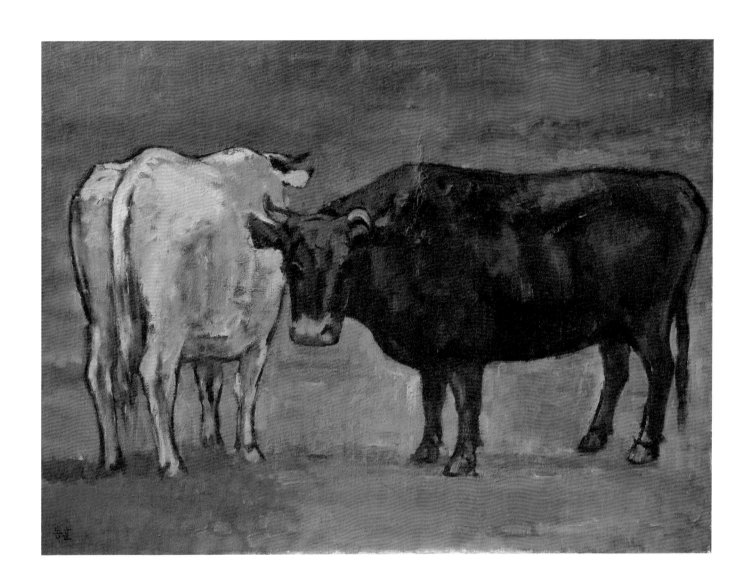

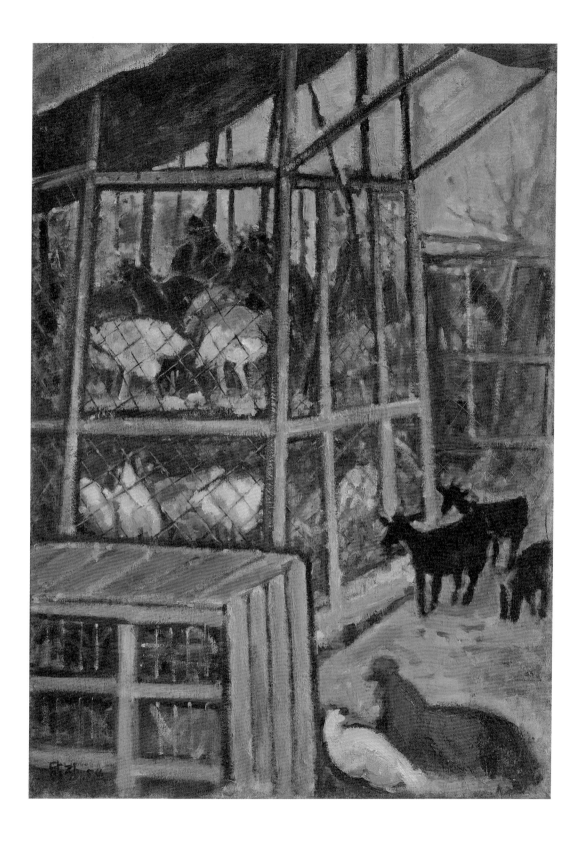

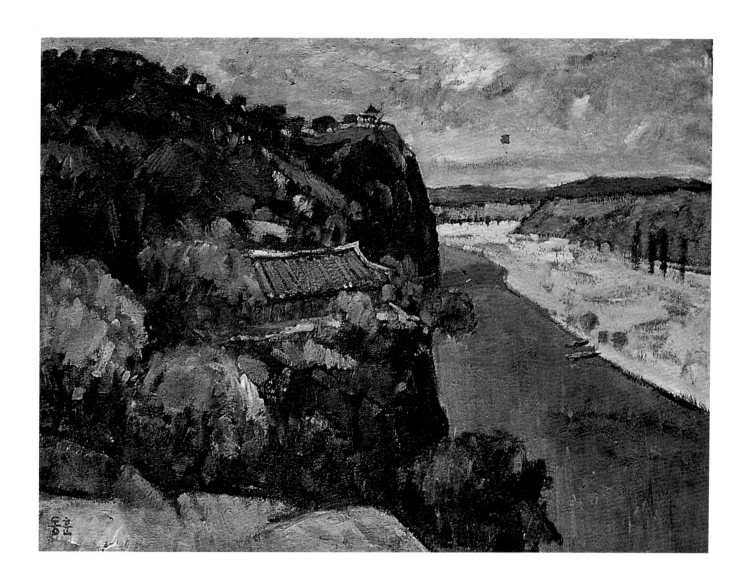

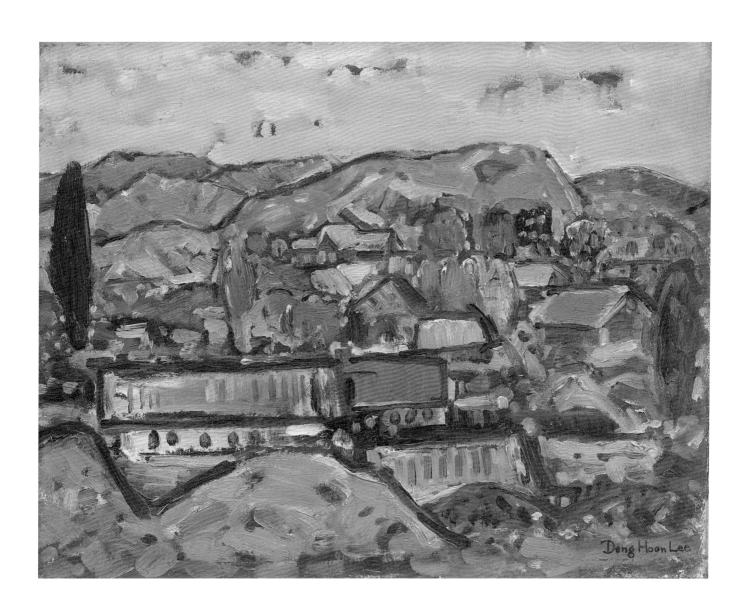

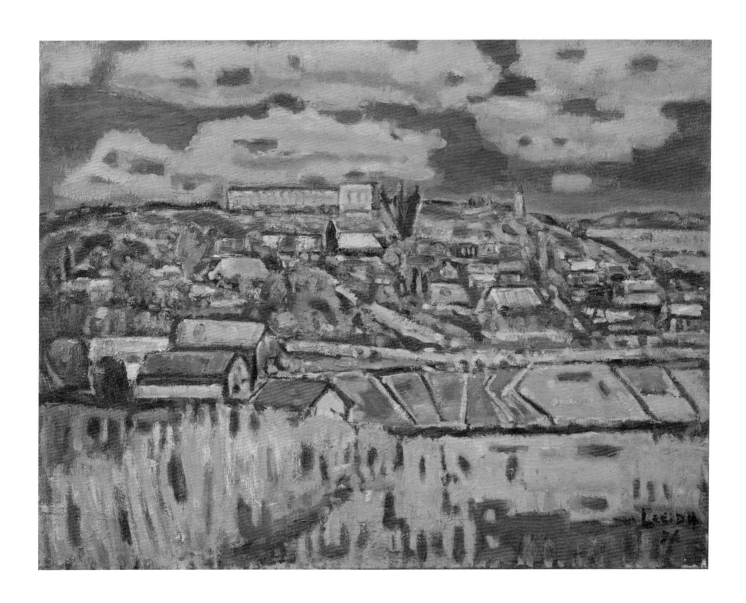

33

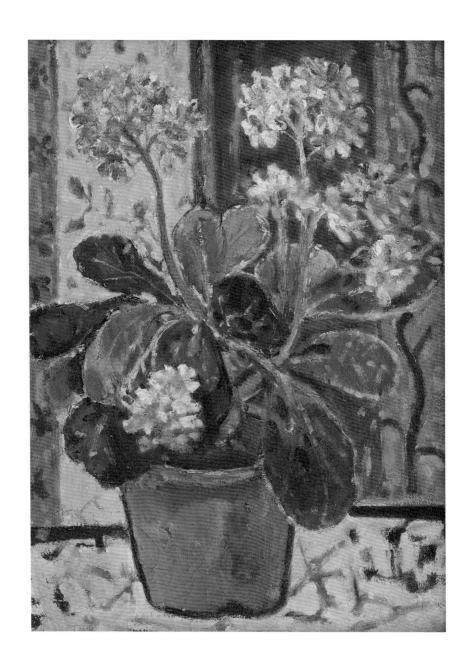

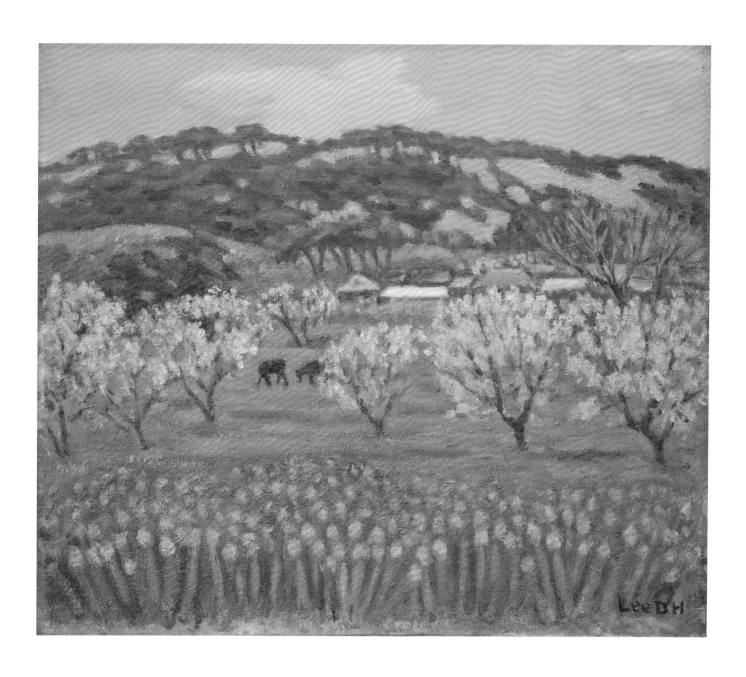

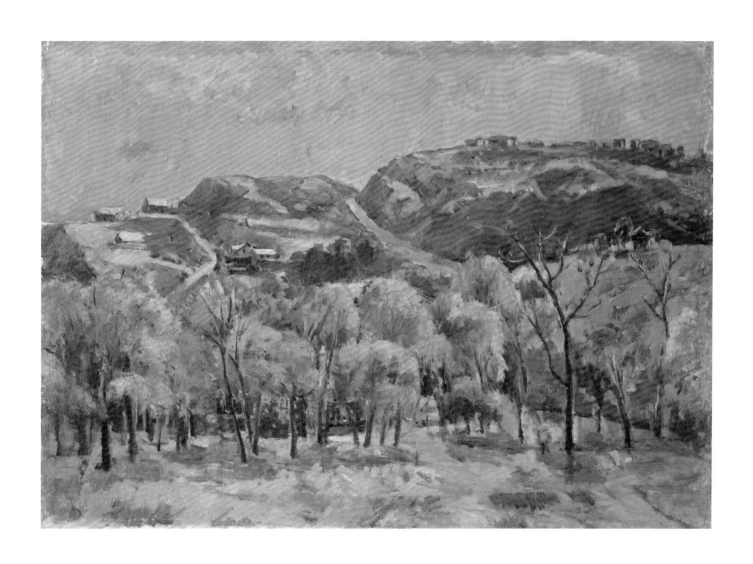

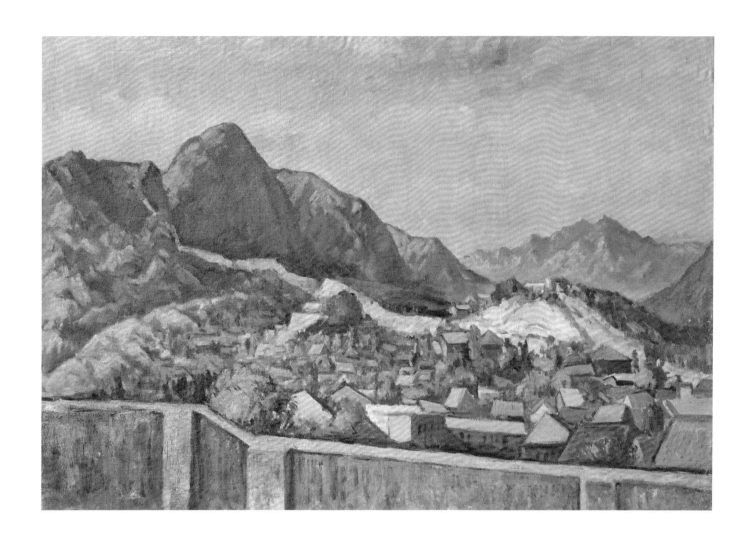

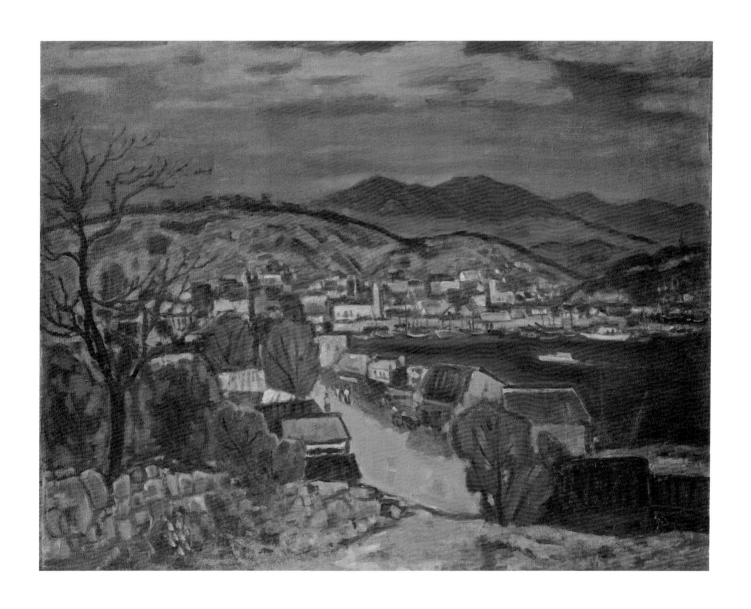

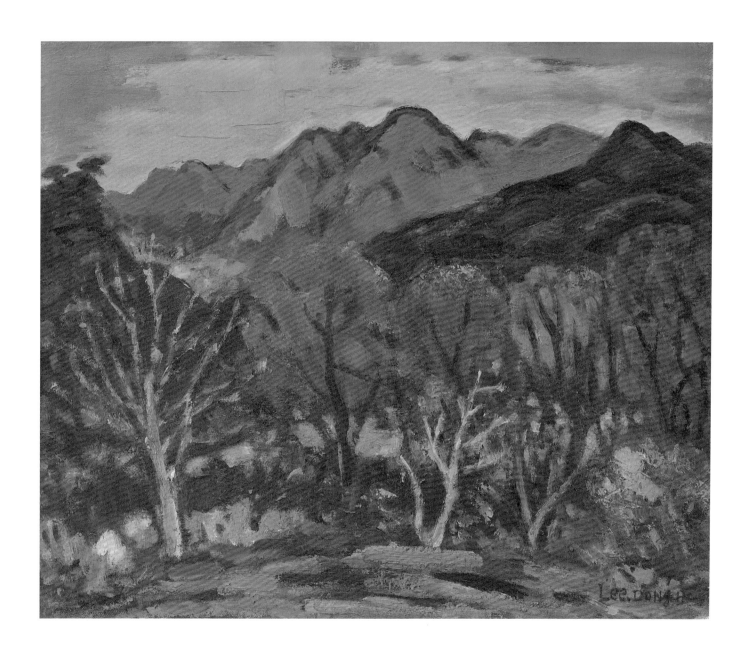

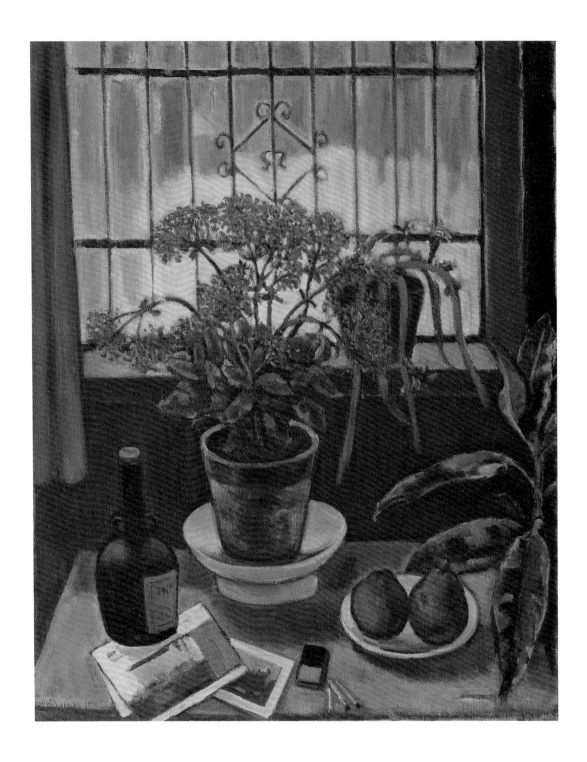

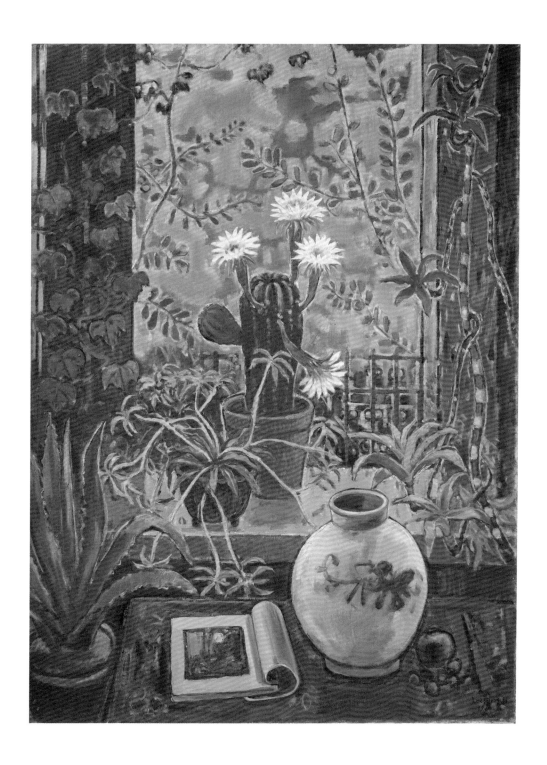

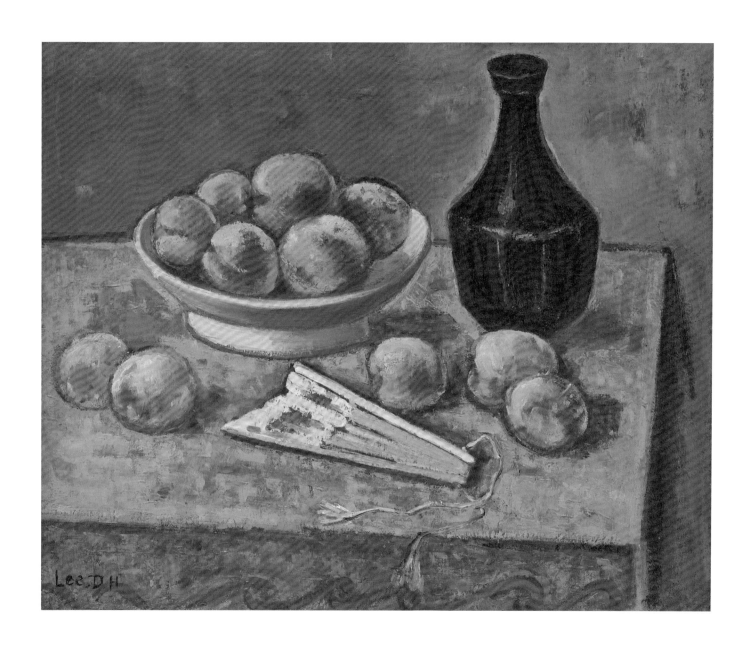

Lee.D.H

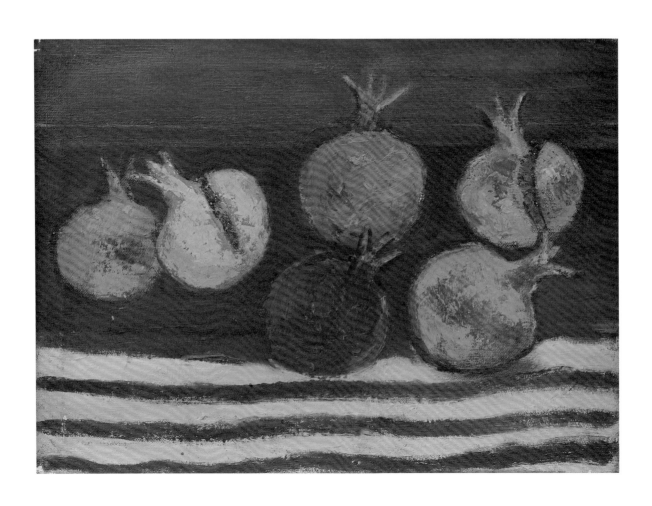

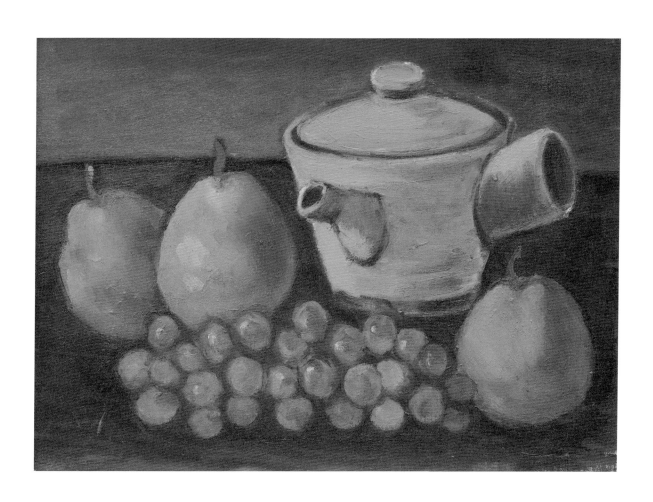

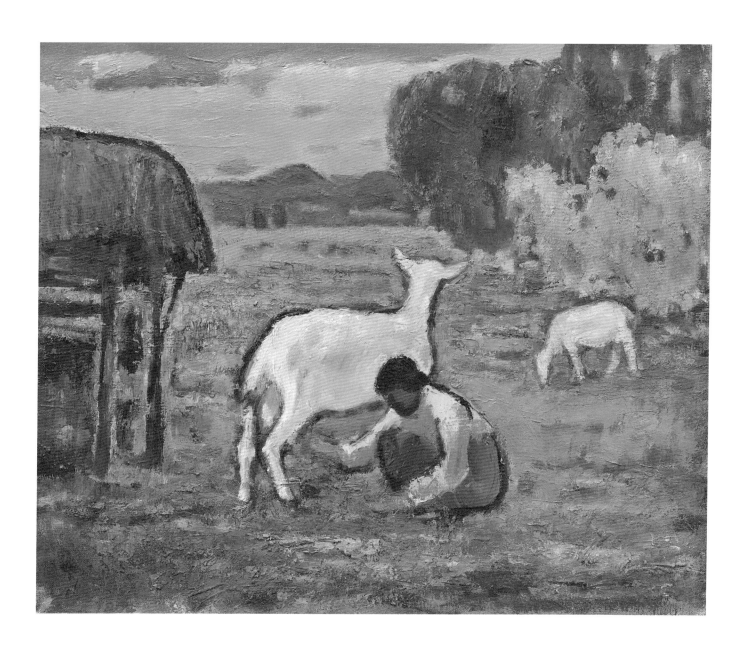

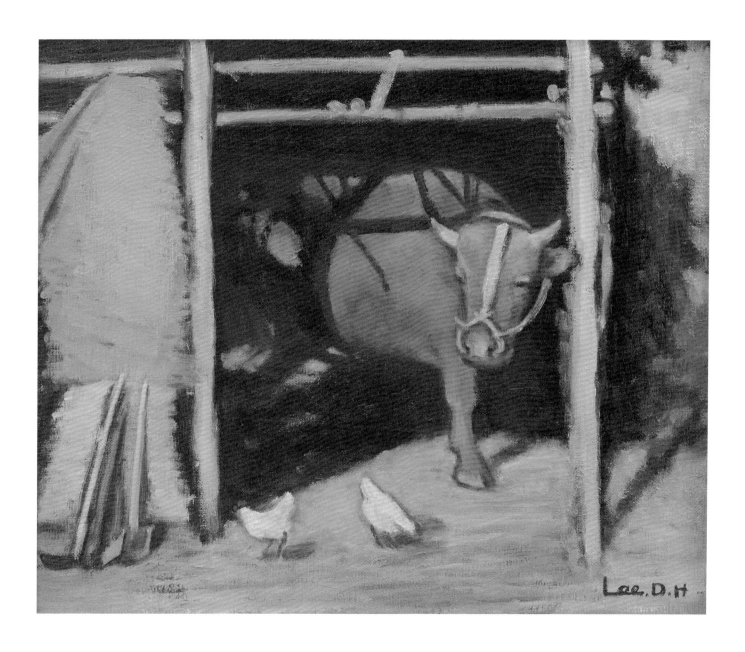

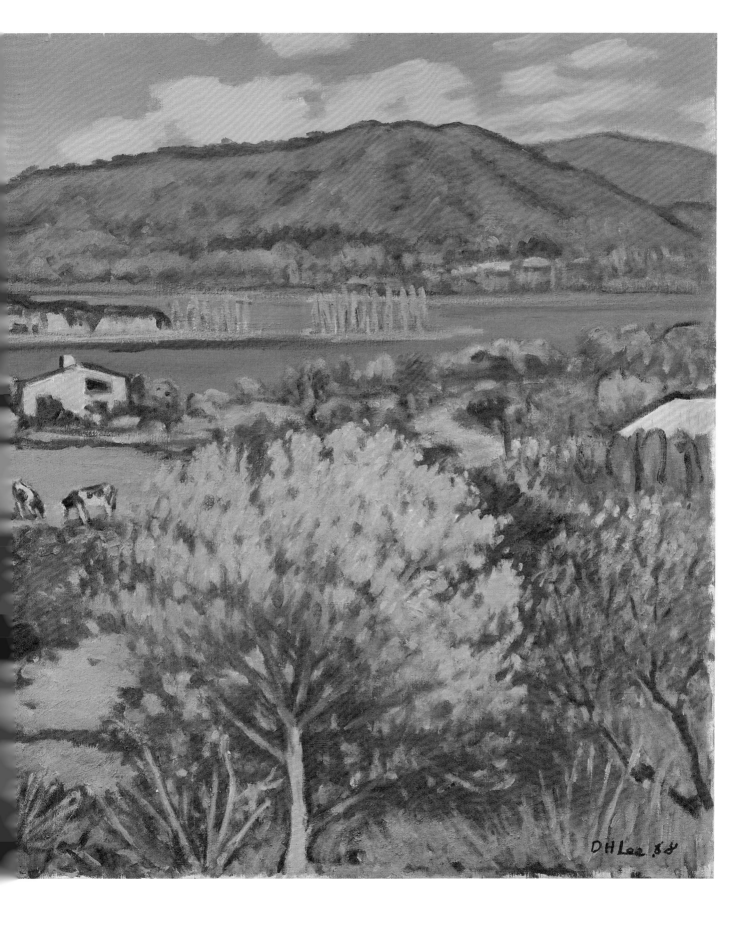

DHLee 88

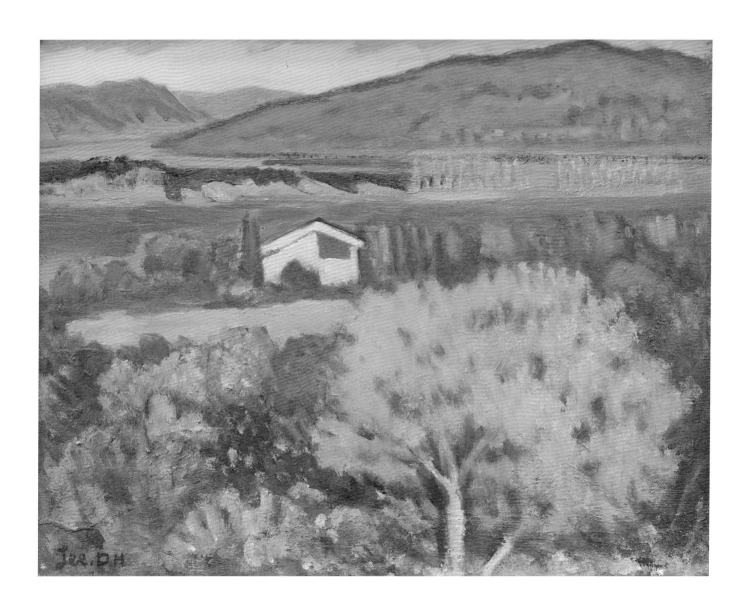

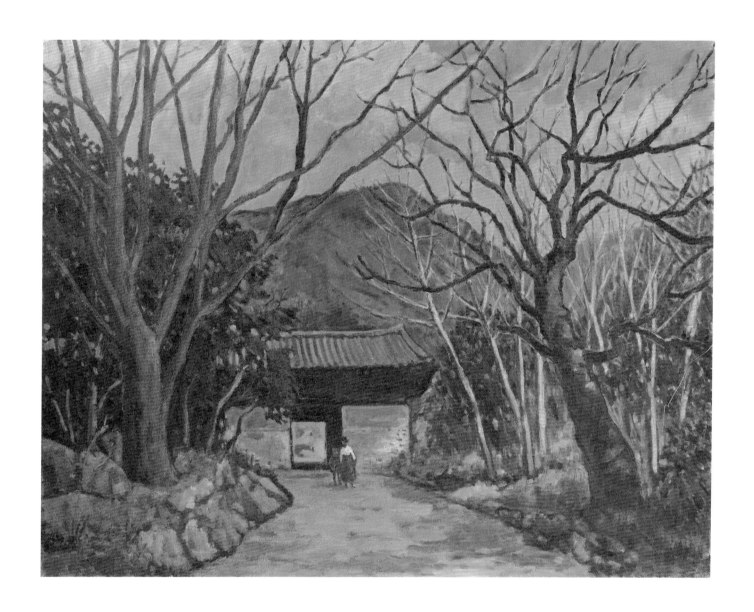

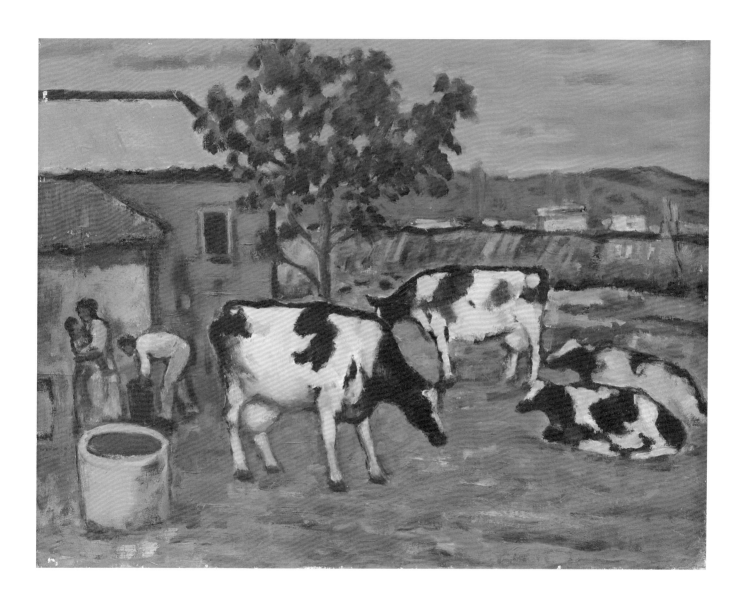

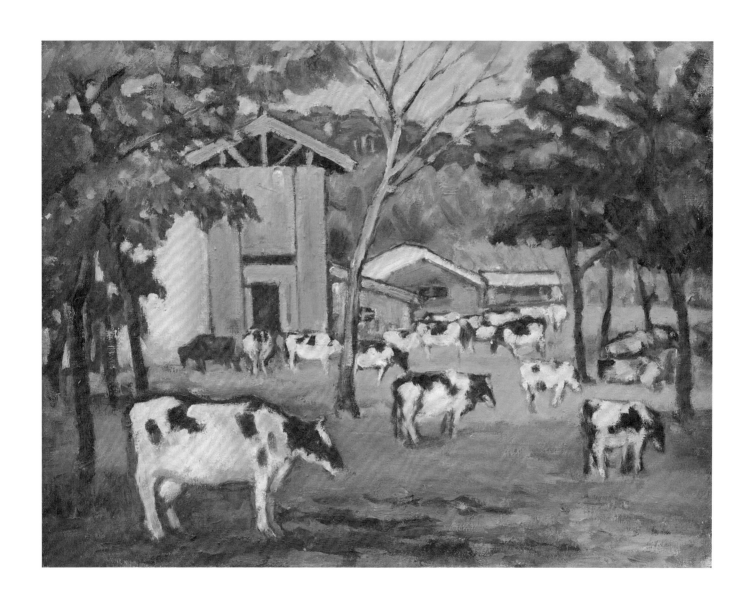

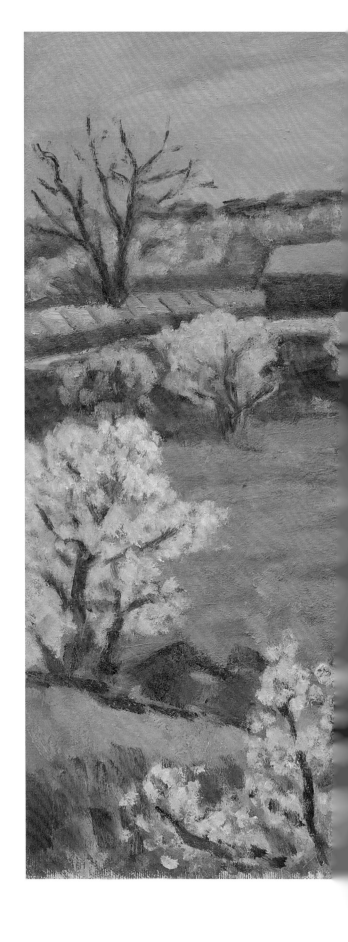

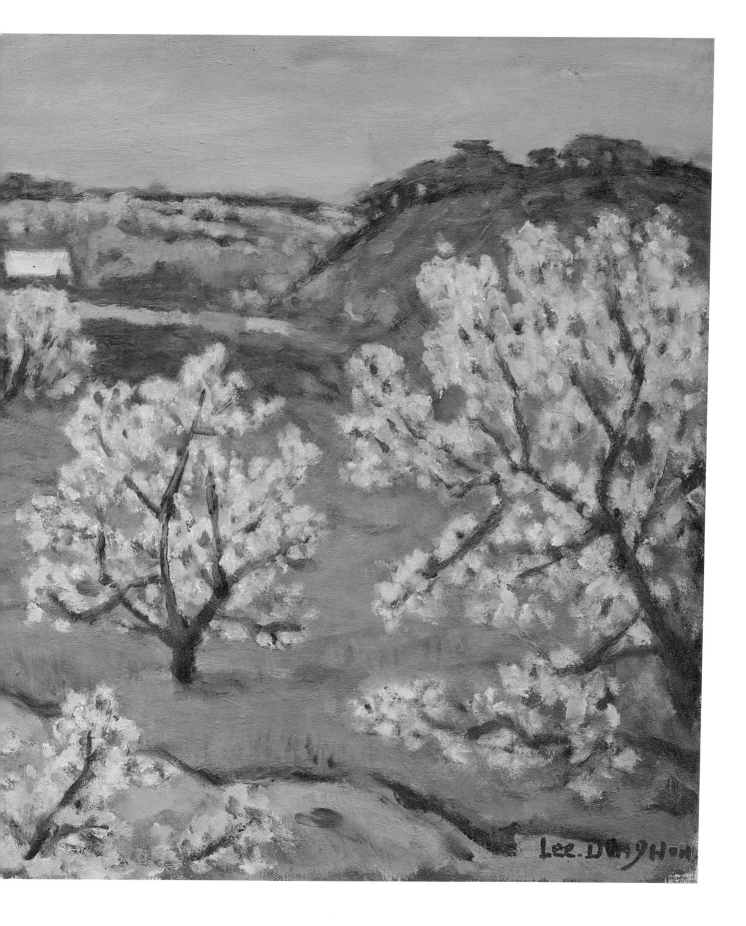

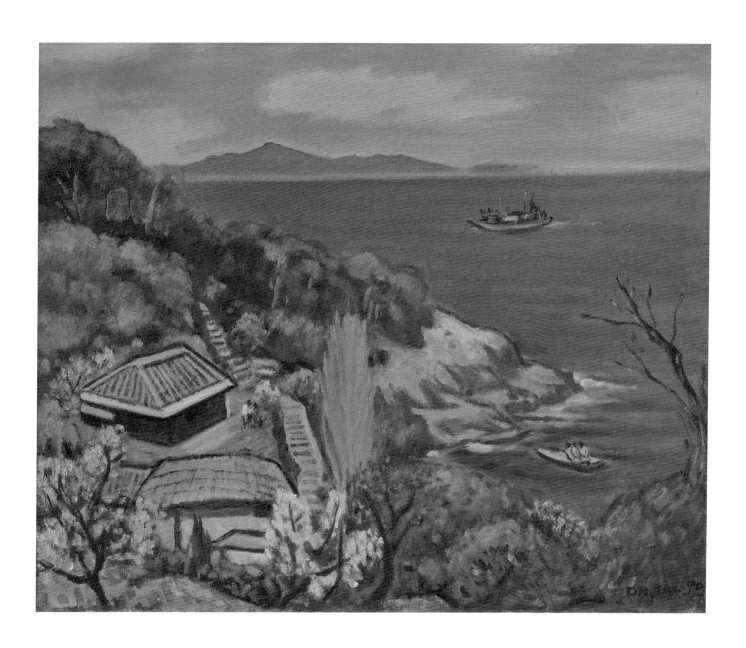

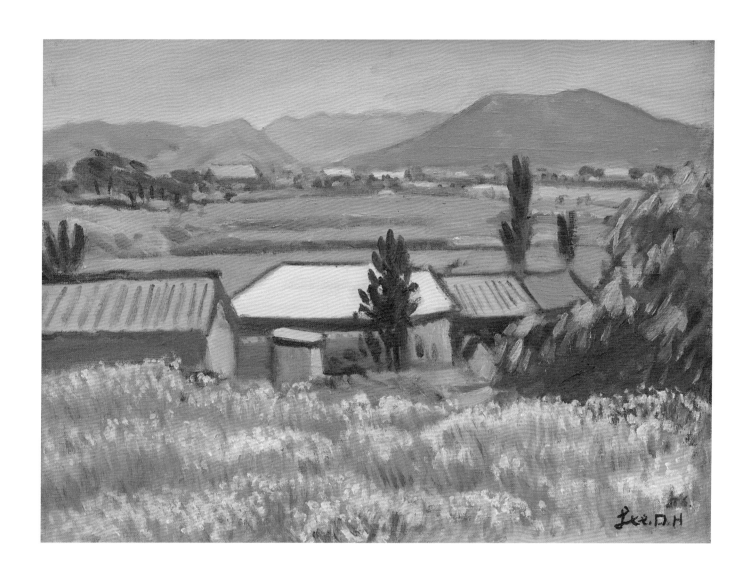

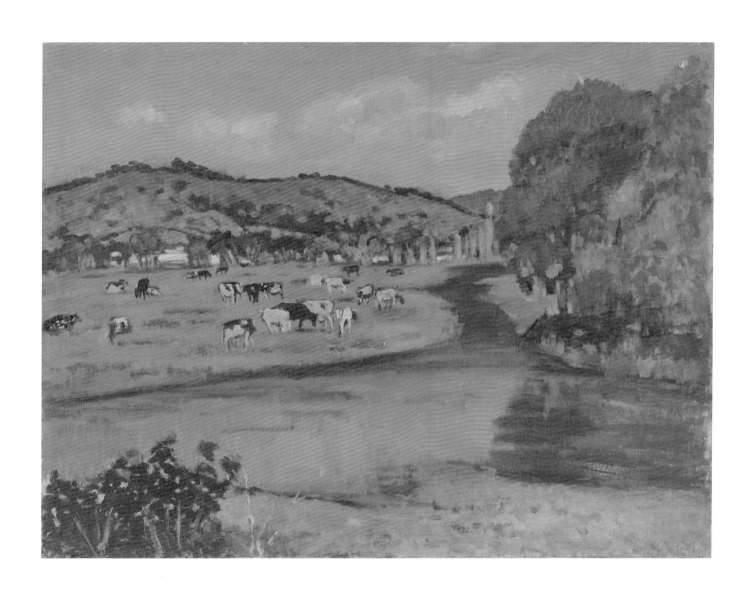

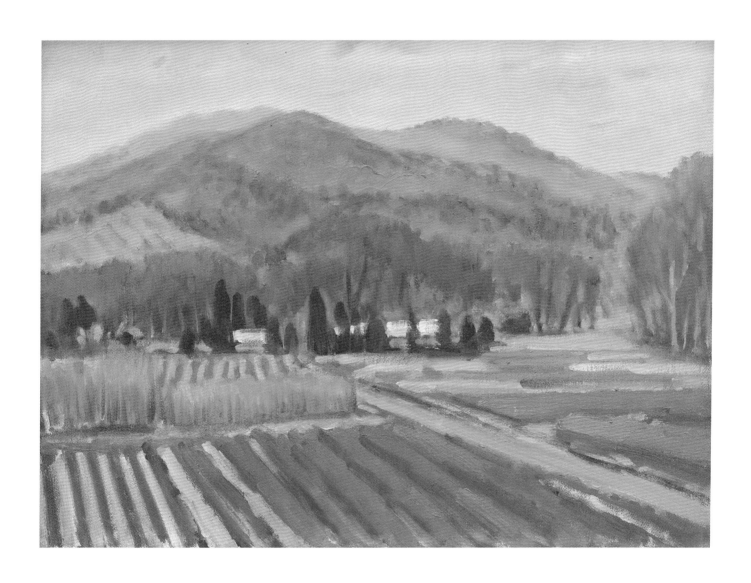

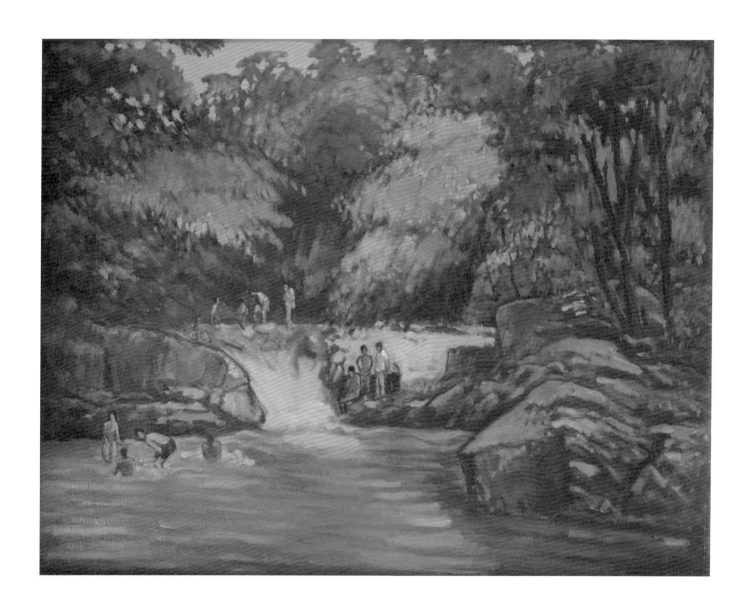

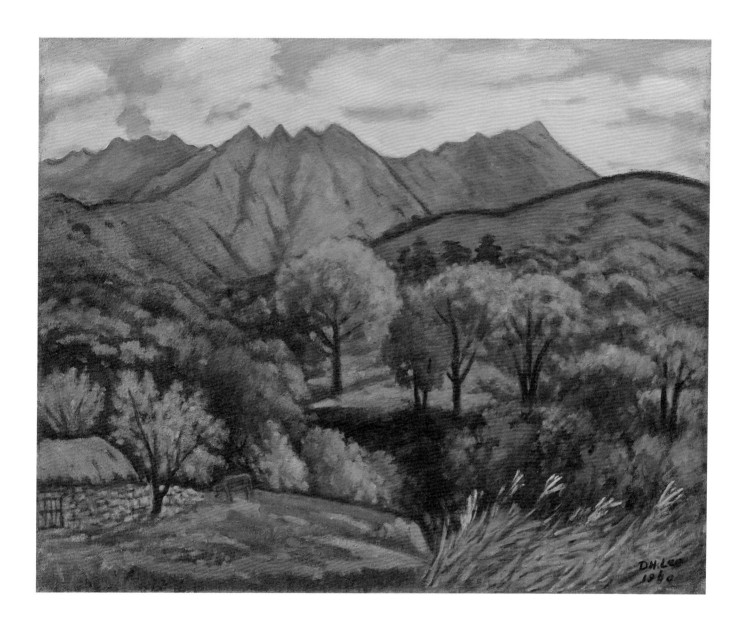

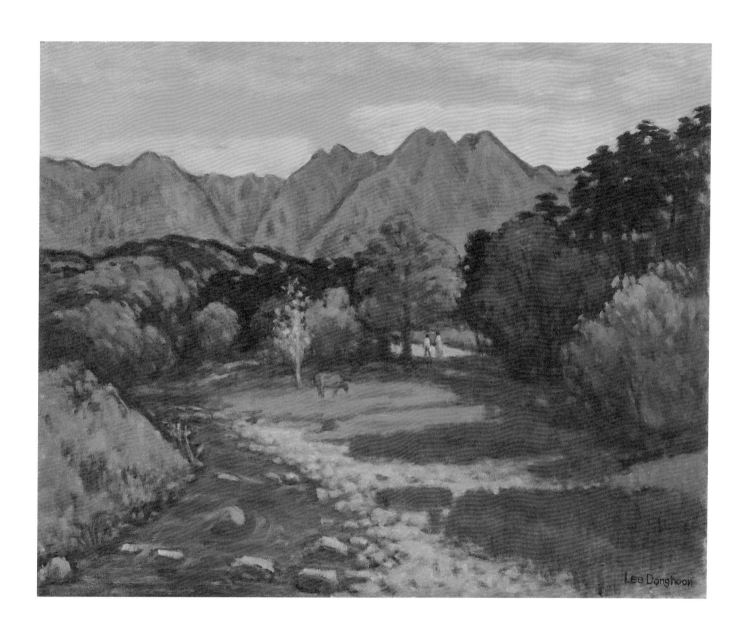

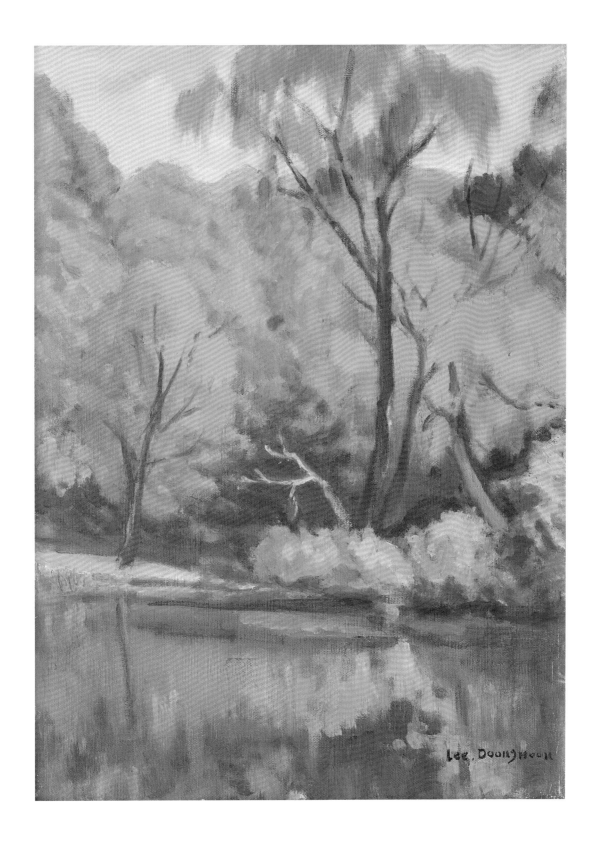

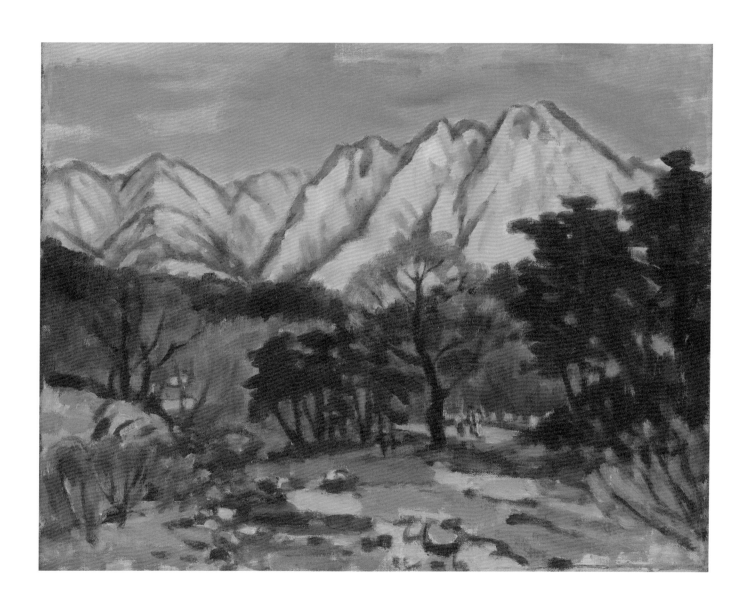

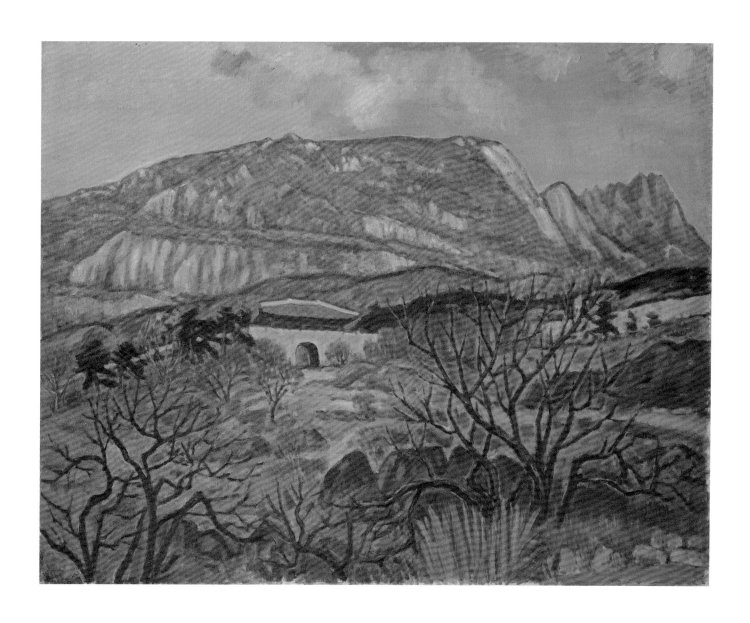

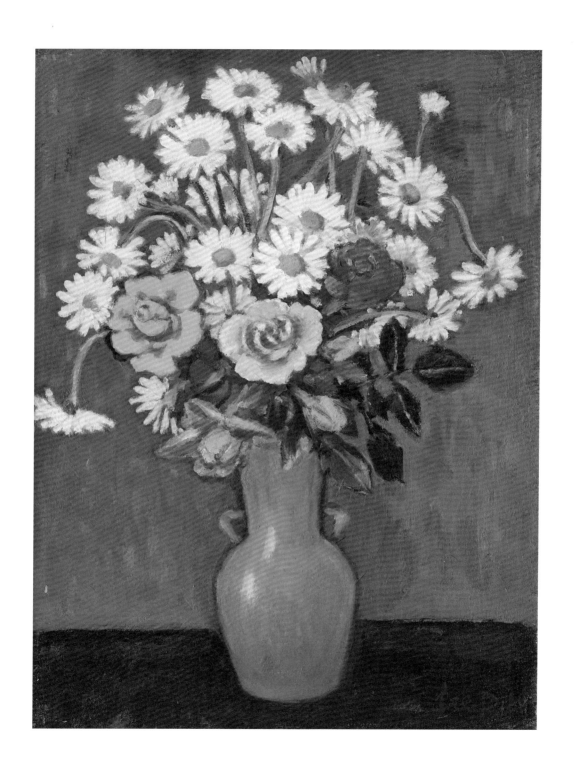

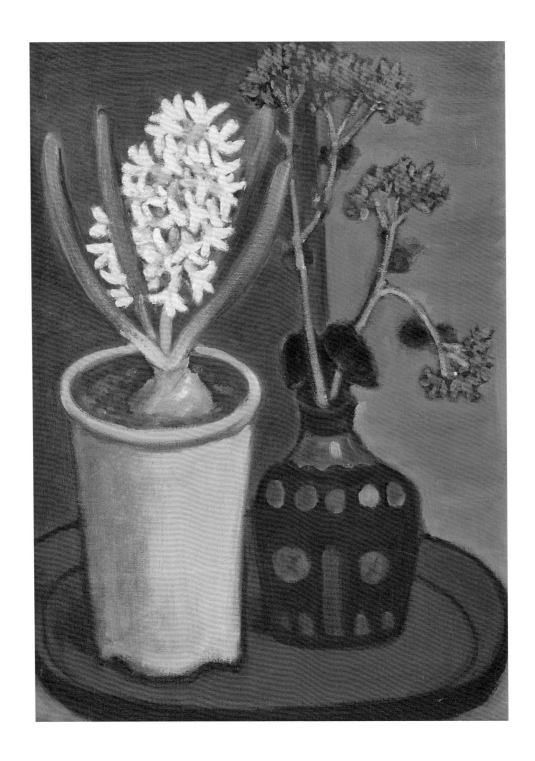

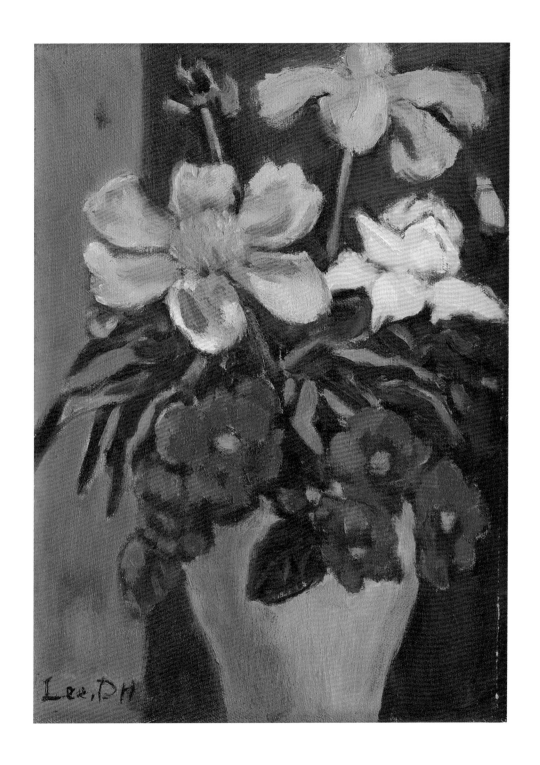

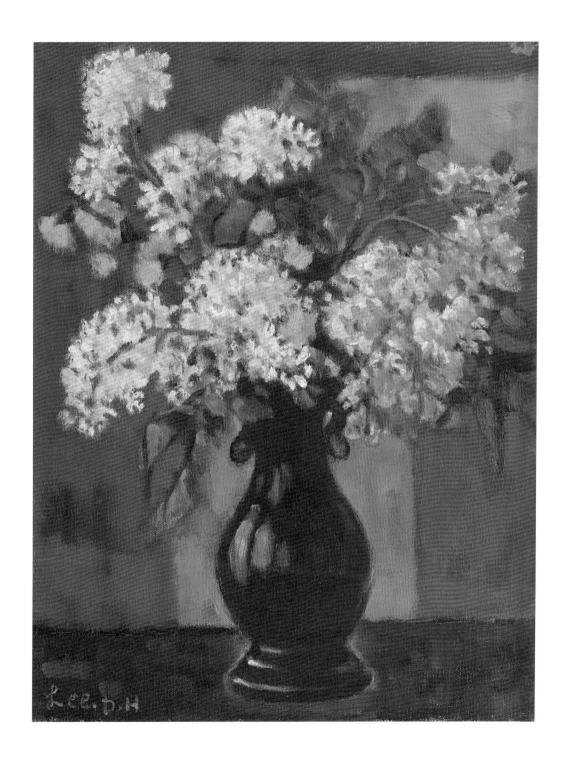

Lee.ㅁ.H

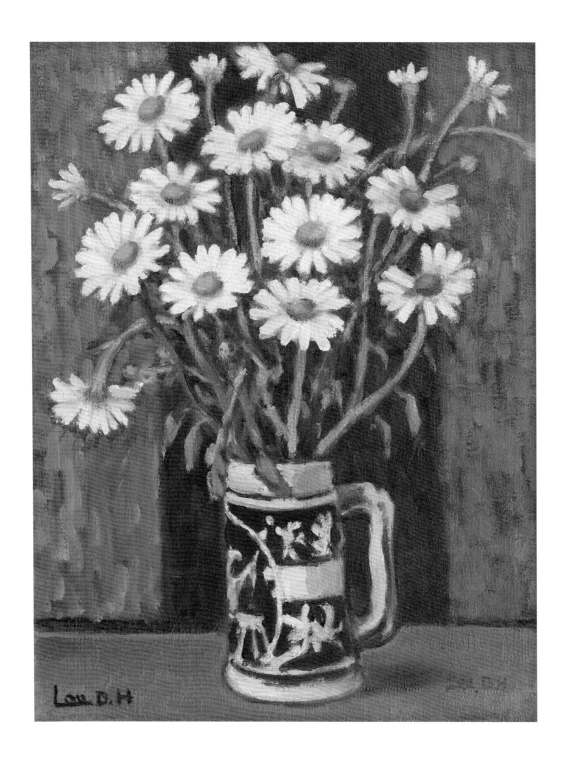

Lou.D.H

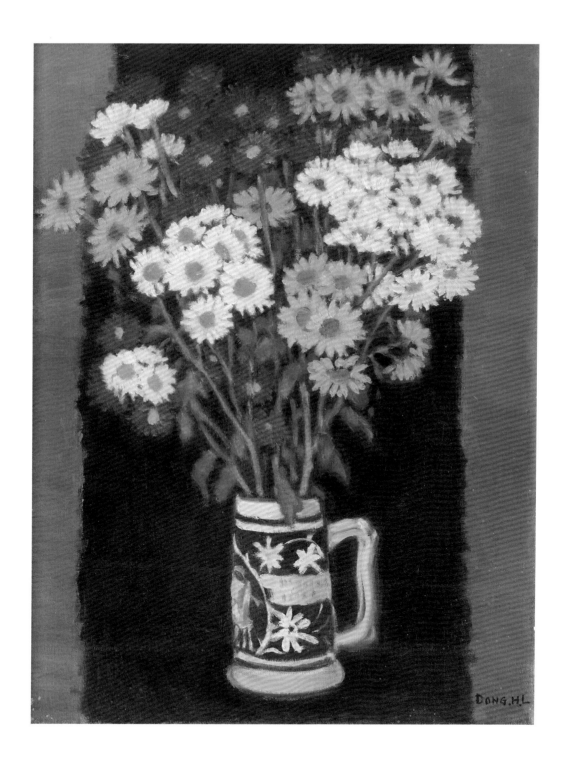

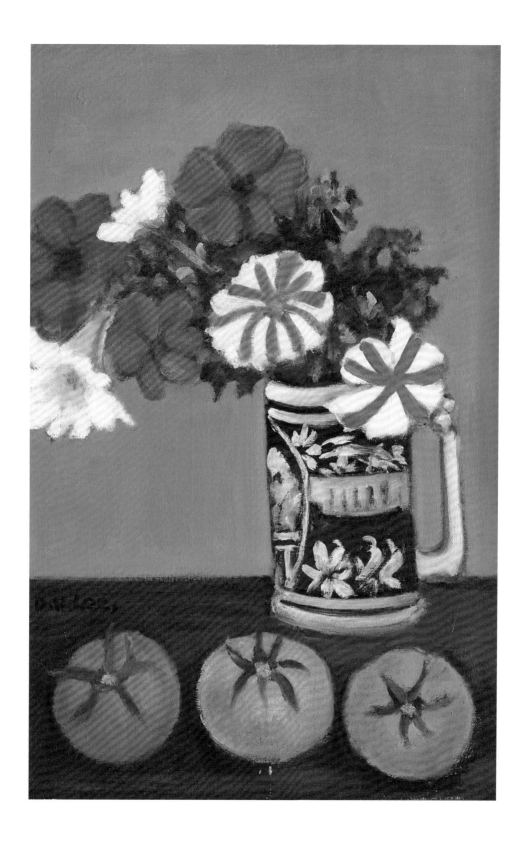

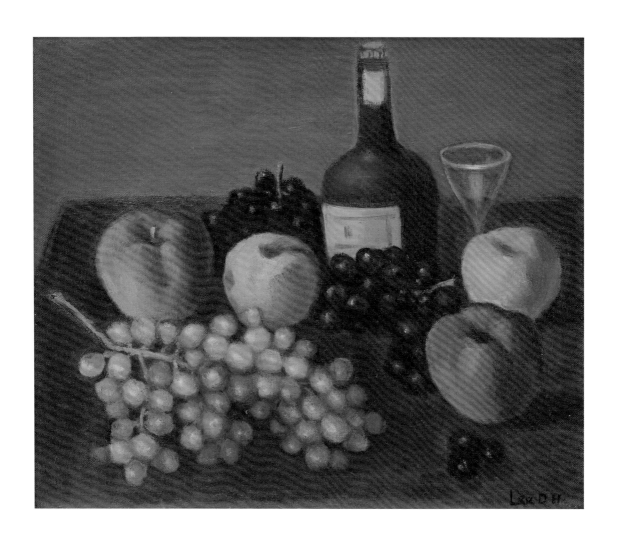

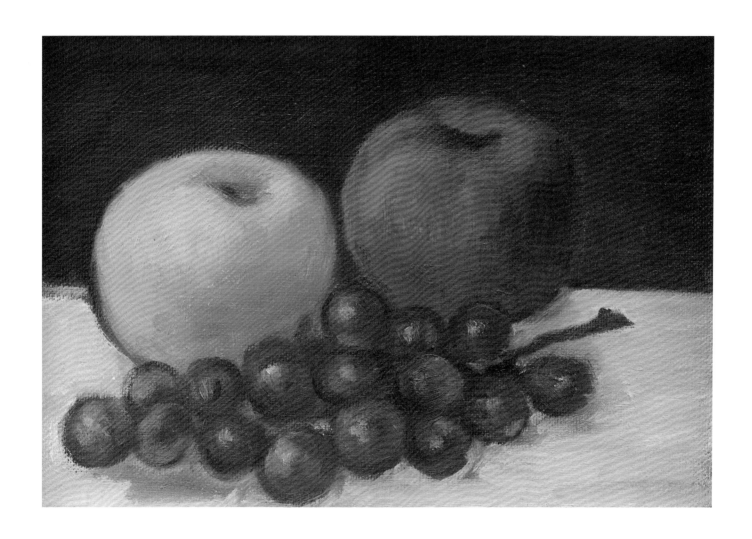

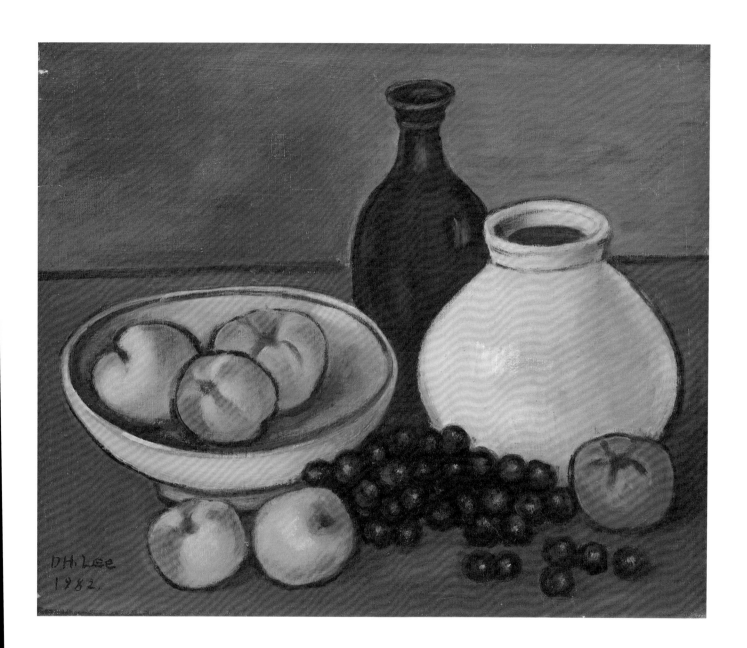

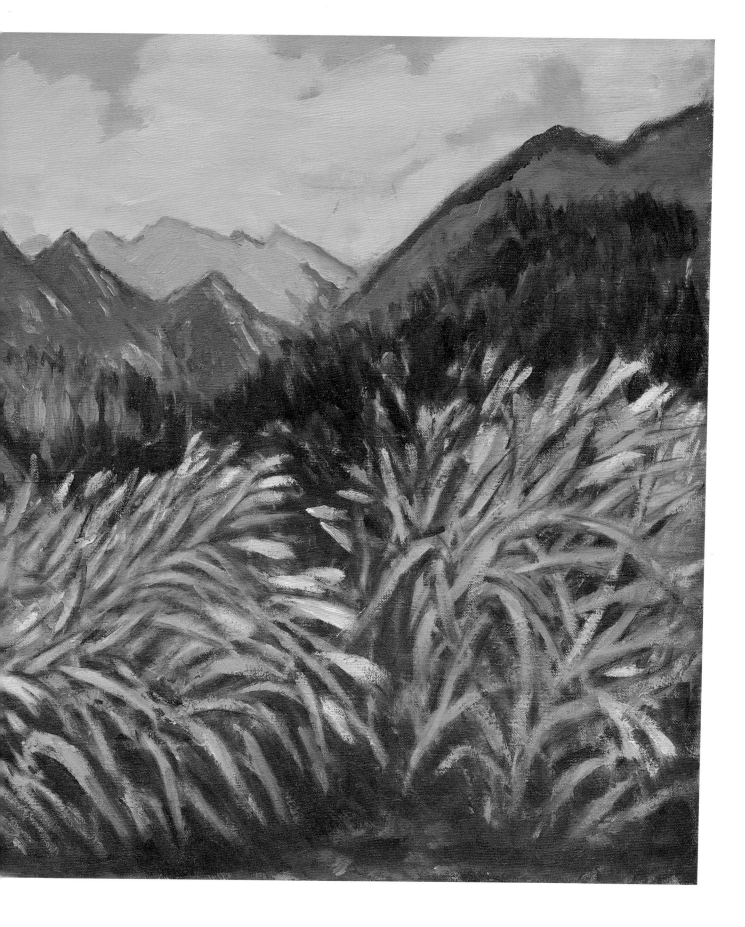

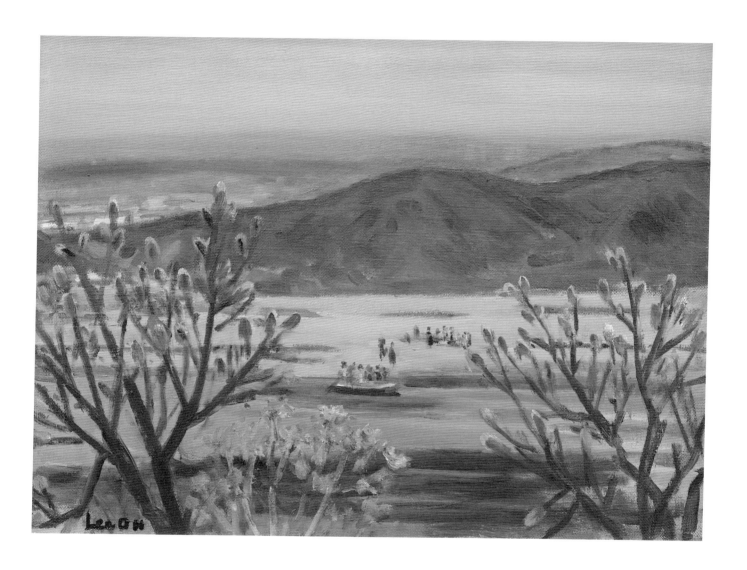

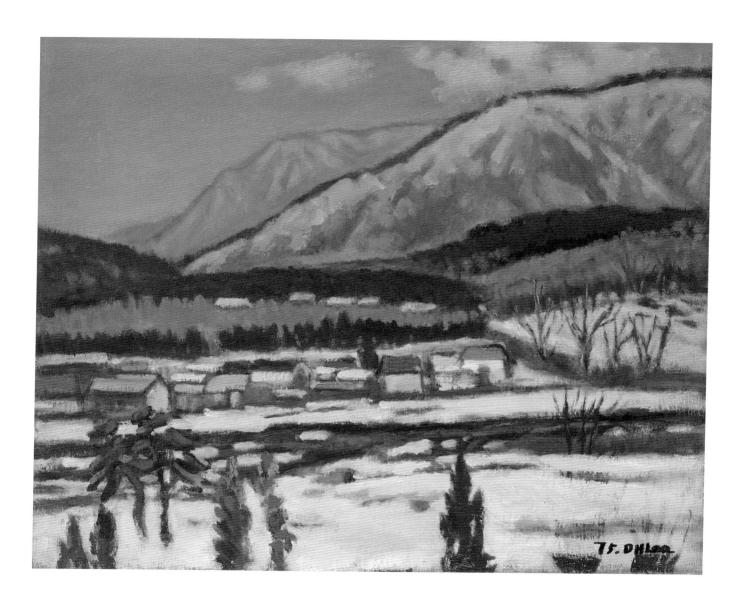

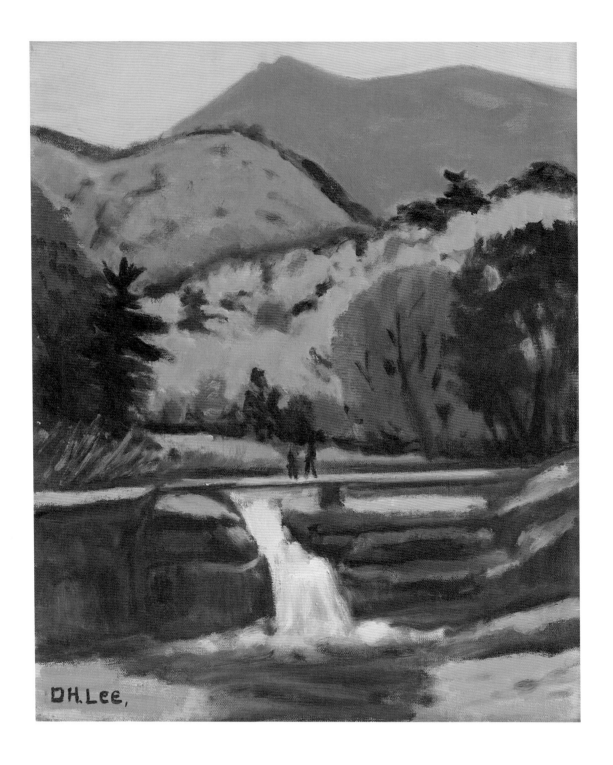

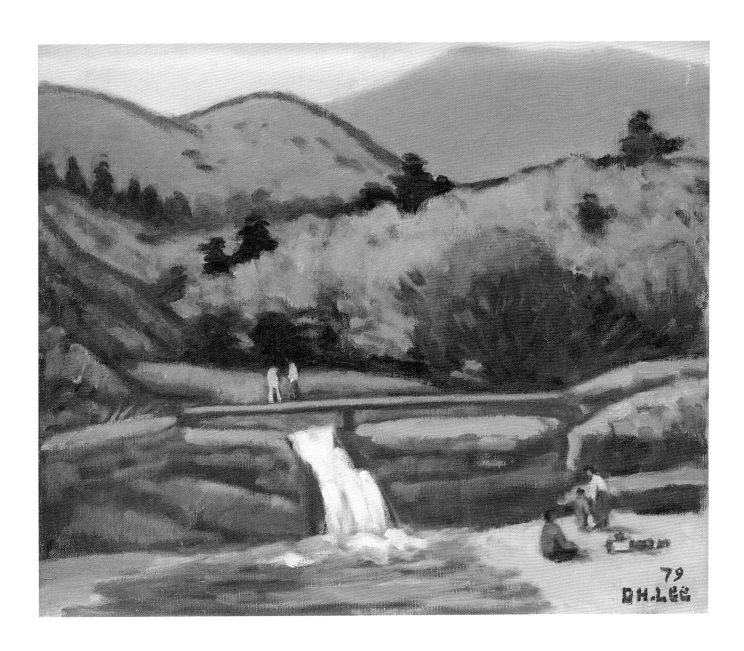

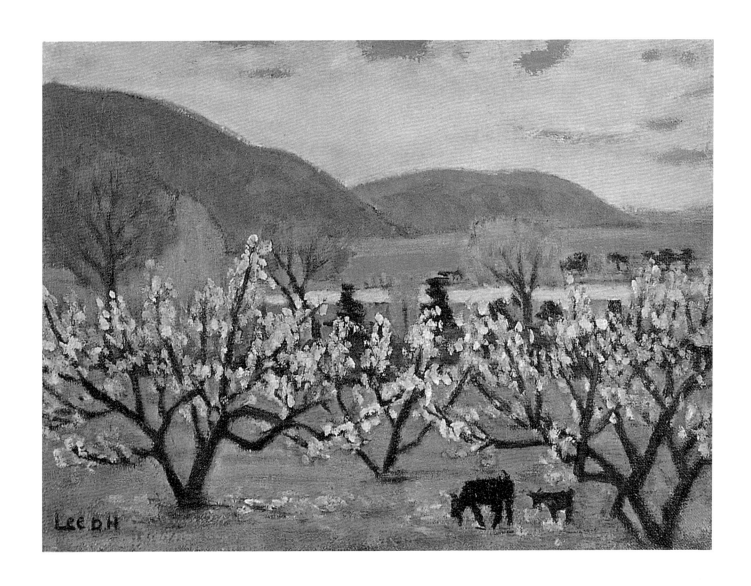

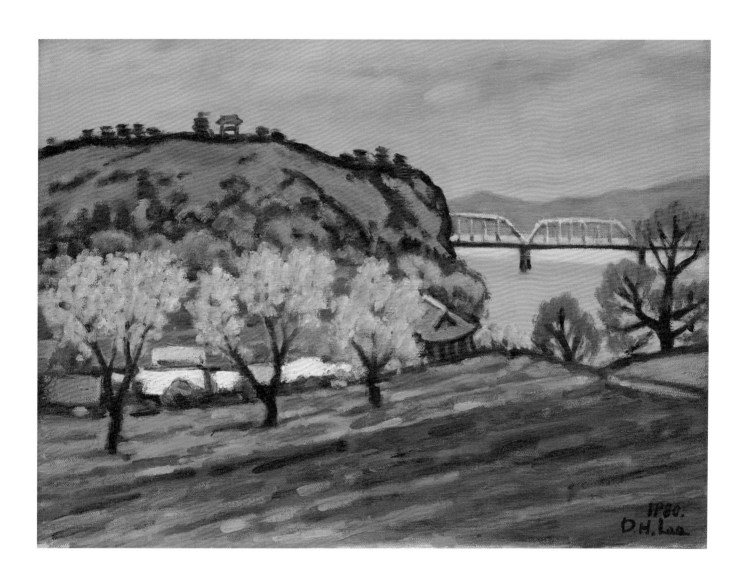

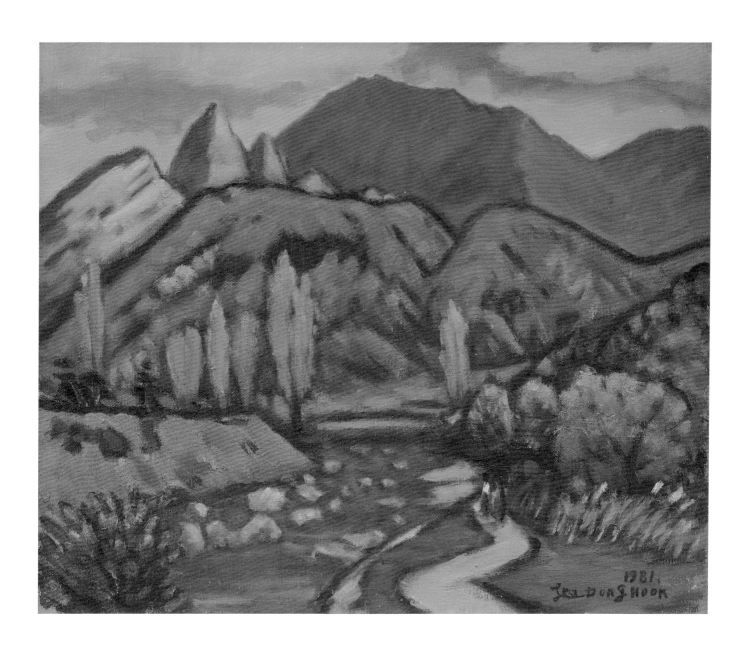

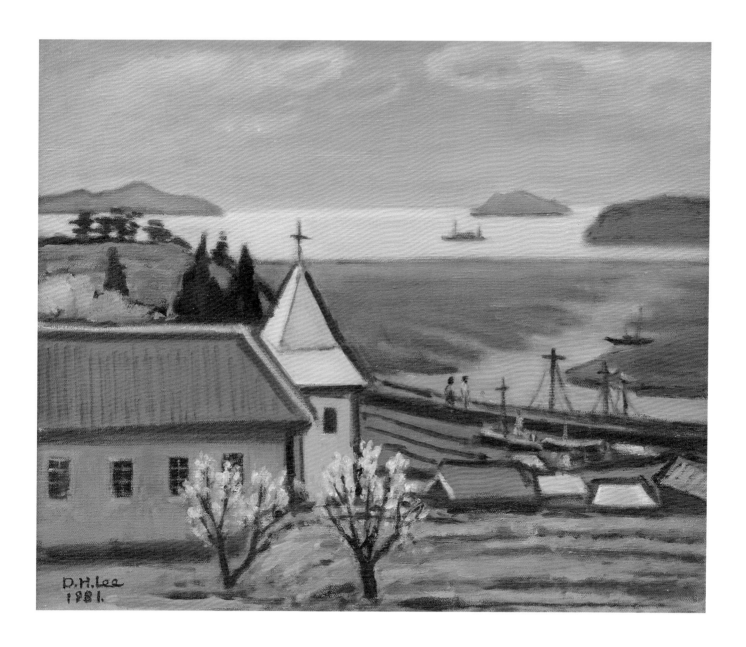

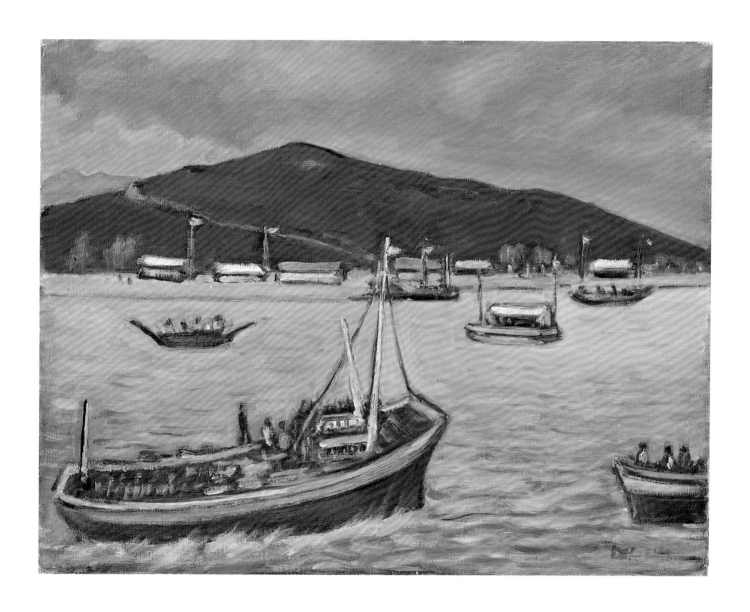

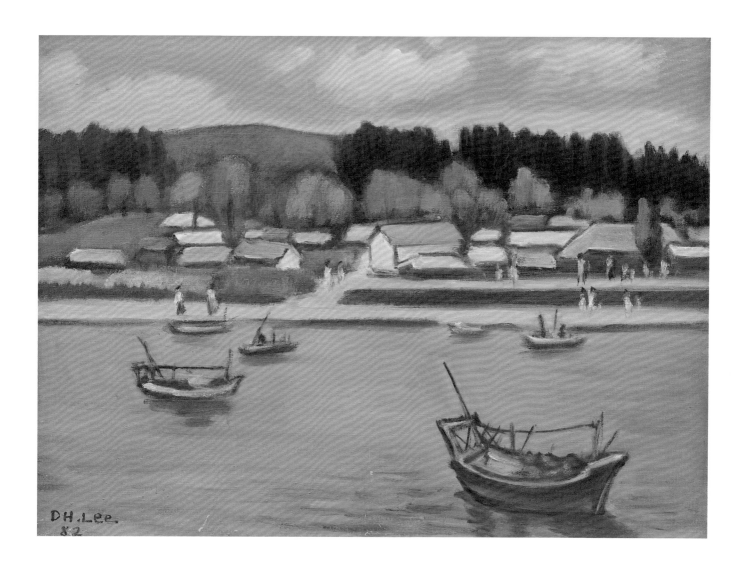

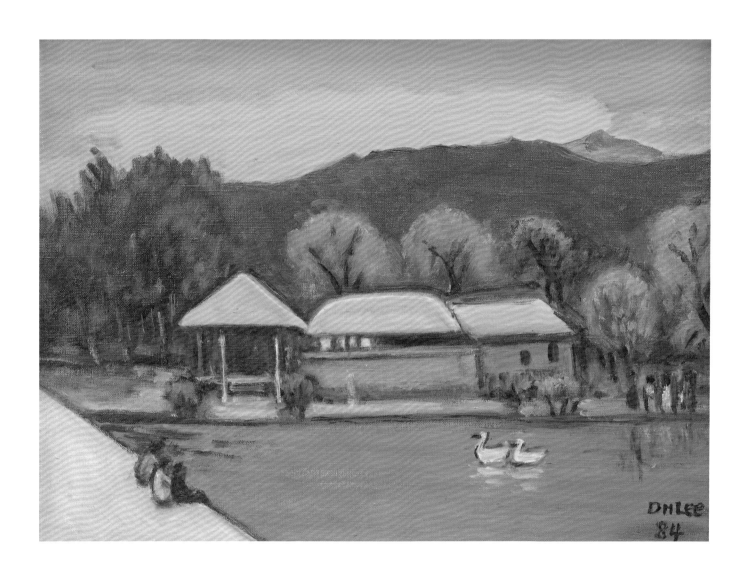

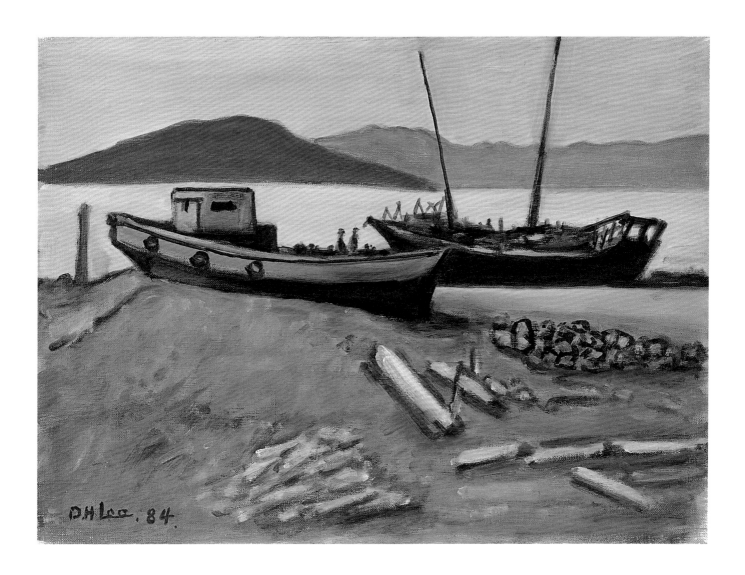

수록 작품 목록

25. 〈소〉 1940. 97×130cm.

27. 〈닭장〉 1954. 91×65cm.

29. 〈낙화암〉 1955. 80×117cm.

31. 〈봄 풍경〉 1950. 32×41cm.

33. 〈보릿고개〉 1956. 59×78cm.

34. 〈꽃(정물)〉 1950. 45×34cm.

35. 〈농촌 춘색〉 1960. 46×53cm.

37. 〈풍경〉 1960. 78×112cm.

39. 〈풍경〉 1960. 78×112cm.

41. 〈충무〉 1960. 91×116cm.

43. 〈계룡산 풍경〉 1960. 37×45cm.

44. 〈창변 정물〉 1960. 90×73cm.

45. 〈정물〉 1960. 129×97cm.

47. 〈정물〉 1962. 50×61cm.

48. 〈석류(정물)〉 연도미상. 24×33cm.

49. 〈정물〉 1960. 24.5×33.5cm.

51. 〈양과 소녀〉 1964. 38×46cm.

53. 〈외양간의 소〉 연도미상. 38×45cm.

54-55. 〈능내 가을〉 1968. 72×90cm.

57. 〈능내 가을〉 1968. 32×41cm.

59. 〈고찰 경내〉 1969. 90×116cm.

61. 〈목장〉 1970. 41×53cm.

63. 〈목장〉 연도미상. 41×53cm.

64-65. 〈효자리 살구꽃〉 1970. 41×53cm.

67. 〈낙도 풍경〉 1970. 60.5×72.5cm.

69. 〈6월의 농촌〉 1970. 33×45cm.

71. 〈소쌍 풍경〉 1970. 97.2×129.5cm.

73. 〈임업시험장 겨울〉 1970. 33×45.5cm.

75. 〈여름〉 1970. 90×116cm.

77. 〈계룡산 추경〉 1970. 72.5×91cm.

79. 〈계룡산 가을〉 1970. 73×91cm.

81. 〈갑사 호수의 가을〉 1970. 45.5×33cm.

83. 〈계룡산 설경〉 연도미상. 40.5×52.3cm.

85. 〈산성 풍경〉 1970. 90×115cm.

87. 〈꽃〉 1970. 53×41cm.

88. 〈정물〉 1980. 45×33cm.

89. 〈빨간 장미와 작약〉 1972. 33.5×24.3cm.

91. 〈꽃〉 연도미상. 41×32cm.

92. 〈여름 꽃〉 1970. 41×32cm.

93. 〈국화〉 1970. 53×41cm.

95. 〈토마토와 꽃〉 1982. 41×27cm.

96. 〈사과와 포도〉 1970. 38×45cm.

97. 〈사과와 포도〉 1970. 17.8×25.5cm.

99. 〈포도와 복숭아〉 1982. 38×45cm.

100-101. 〈내설악〉 1975. 45.3×60.3cm.

103. 〈조춘 풍경〉 1977. 33×45cm.

105. 〈북한산 설경〉 1975. 40.5×53cm.

106. 〈무주 구천동〉 1979. 45.4×37.8cm.

107. 〈구천동 가을〉 1979. 38×45.3cm.

109. 〈과수원 풍경〉 1979. 30×41cm.

111. 〈공주 풍경〉 1980. 33×45cm.

113. 〈가을 계곡〉 1981. 38×45cm.

115. 〈바닷가 예배당〉 1981. 38×45cm.

117. 〈해변 풍경〉 1980. 40.7×52.5cm.

119. 〈무창포 풍경〉 1982. 33.5×45.5cm.

121. 〈풍경〉 1984. 33×45cm.

123. 〈해변 풍경〉 1984. 33×45cm.

* 49쪽 작품(카드보드에 면, 유채) 외 모든 작품은
캔버스에 유채임.

이동훈李東勳 약력

1903년 평안북도 태천泰川의 유복한 집안 장남으로 태어났다. 1923년 의주공립농업학교, 1926년 평북공립사범학교를 졸업하고, 1935년 서울의 보통학교로 옮겨「서화협회전」「조선미술전람회전」등에 참여하며 활동했다. 1945년 봄에 가족과 함께 대전으로 내려와 대전공업학교를 거쳐 1947년부터 대전사범학교에 정착하면서 농촌을 중심으로 조용하고 평화로운 자연환경과 목장, 계룡산의 웅장하고 계절적인 변화의 산용山容이며 산록山麓 또는 계곡 등 자연미와 풍경미의 정감을 화폭에 담았다. 1949년 제1회「국전」에서〈목장의 아침〉으로 특선, 제2회「국전」에서도 목장을 그린 작품으로 문교부장관상을 수상했다. 제4회「국전」부터 추천작가로 계속 출품했고,「국진」초대삭가, 심사위원을 역임하는 등 열정적인 활동을 보였다. 1969년, 대전사범학교가 개칭된 충남고등학교에서 사십오 년간의 교직생활을 명예롭게 퇴임하고, 서울로 올라와 수도여사범대학(지금의 세종대)에서 강의했다. 1976년「국전」에서〈어촌의 광장〉으로 초대작가상을 받았고, 그 특전으로 칠십사 세의 늦은 나이에 처음으로 약 삼 개월간 유럽여행을 하였다. 1984년 1월 잔설의 빙판 위에서 낙상, 5월에 팔십일 세를 일기로 세상을 떠났다. 1985년 유작 백칠십일 점이 국립현대미술관에 기증되었고, 1986년 국립현대미술관 주관으로 회고전이 개최되고 유작집이 발간되었다. 2003년 대전광역시에서 이동훈미술상이 제정되었고, 이동훈기념사업회 주최, 중도일보사와 대전시립미술관 주관으로 2019년까지 17회 수상자가 시상, 전시되고 있다. 1955년 충청남도 교육공로자상, 1958년 충청남도문화상, 1963년 대한민국문화포장, 1968년 한국미술교육공로상을 수상했고, 1985년 대한민국보관문화훈장이 추서됐다.

이동훈미술상운영위원장 최영근 정리